U0107073

纹敦样煌

红糖美学 著

东方美学口袋书
DUNHUANG
PATTERN

人民邮电出版社
北京

图书在版编目（ＣＩＰ）数据

敦煌纹样 / 红糖美学著. -- 北京：人民邮电出版
社，2024.6
（东方美学口袋书）
ISBN 978-7-115-64103-8

Ⅰ.①敦… Ⅱ.①红… Ⅲ.①纹样－图案－敦煌－图
集 Ⅳ.①J522

中国国家版本馆CIP数据核字(2024)第078686号

内 容 提 要

　　本书是"东方美学口袋书"系列以敦煌纹样为主题的图书，共收录了61种敦煌纹样，如忍冬纹、海石榴纹、宝相花纹、莲花飞天纹、双凤纹、莲花璎珞纹、卷草团花纹、莲花团花纹等。

　　书中不仅展示了纹样的高清图片，还详细介绍了纹样的历史来源、结构特点。本书内容丰富、开本小巧，让读者可以随时随地了解纹样知识，享受传统文化之美。

　　本书适合作为专业设计师、插画师随身携带的工具书，也适合喜欢传统文化、对纹样感兴趣的读者阅读、学习。

◆ 著　　　　红糖美学

　　责任编辑　魏夏莹

　　责任印制　周昇亮

◆ 人民邮电出版社出版发行　　北京市丰台区成寿寺路 11 号
　　邮编 100164　　电子邮件 315@ptpress.com.cn
　　网址 https://www.ptpress.com.cn
　　北京九天鸿程印刷有限责任公司印刷

◆ 开本：889×1194　1/64

　　印张：3　　　　　　　　　　2024 年 6 月第 1 版

　　字数：154 千字　　　　　　2024 年 11 月北京第 4 次印刷

定价：39.80 元

读者服务热线：(010) 81055296　印装质量热线：(010) 81055316
反盗版热线：(010) 81055315
广告经营许可证：京东市监广登字 20170147 号

前言

我国自古疆域辽阔，但若欲从东往西前往西域，乃至中东、欧洲，就需要途经位于蒙古高原和青藏高原之间的河西走廊。在河西走廊的尽头，便是自汉代起便设立的边防哨所和交通枢纽——敦煌。

一千七百年前的十六国时期，佛教逐渐盛行，敦煌成为了佛教信徒朝圣之地，受崇佛造型风习的影响，石窟大量凿建，至唐代发展到鼎盛，直至元代而讫，前后延续了一千年。

在敦煌保存下来的壁画内容中，保留了大量的装饰图案。从这些图案中能看到中原本土一脉相承的艺术特质，也能看到融合了西方风格的艺术元素，从而形成了一种全新的艺术表现形式，体现出了不同民族、文化的融合。

本书选取了五类敦煌壁画装饰图案，分别是边饰、圆光、藻井、华盖和织物。每一类装饰图案都是从大量的壁画中精挑细选，并重新绘制的，在绘制过程中也尽量还原了当年的色彩原貌。

对于本书所涉及的内容，我们始终保持着虚心听取意见的态度，欢迎读者与我们联系，共同探求中华之美。

最后，愿此书为您打开一扇新的了解中国传统文化的窗户，能有所获，实为万幸。

红糖美学

目录

回纹

纹样简介

因纹路走势反复旋折，类似汉字中的"回"字，故称回字纹，简称回纹。这是一种非常古老的中国传统纹饰，新石器时期的陶器和商周时期的青铜器上就有回纹边饰。历经千百年演变，发展出了单回纹、正反回纹、曲折回纹、三角回纹以及钩连回纹等多种变形回纹。

结构

单体回纹以间断排列的形式为主，以直线或曲线转折形成连续几何形串联，使单元纹形成二方或四方连续。通常用多向串联的形式形成多体回纹或用正反向串联的形式形成正反回纹，有连续、繁复但不显累赘的几何形独有的规律之美。

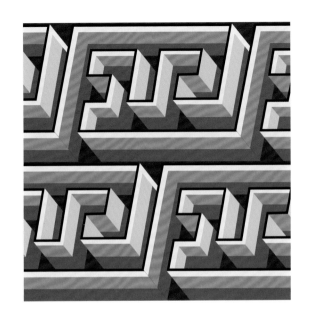

回纹边饰

西夏·榆林窟 二窟

连续不间断的直线转折在一个固定的范围内形成单元回纹，并以二方连续的方式首尾相连。线条宽而大气，又不失精密，回纹的线条完全对齐、平行。线条用色固定一侧从上往下，逐层加深，产生立体感，显得沉静、庄重。此边饰画于榆林窟二窟顶部藻井四周，与藻井中所画的蟠龙图案相对，一静一动，相得益彰。

菱格纹

菱格纹是一种非常典型的规则的几何图案装饰，具有独特的规律美。它的形式非常简单，出现的时间很早，在中国新石器半山文化中尤为常见，主要从席纹、绳纹等原始装饰图案发展而来，具有较高的可复制性，给人稳定、庄重之感。

菱格纹以斜向交叉的两组平行线为基础，一般有两种丰富方式。其一是丰富线条，采用双钩、填花等方式让菱格框架更加精美；其二是在菱格内部通过内填、涂色等方式增加细节、丰富造型。菱格纹端庄大气却又不显沉重和单调。

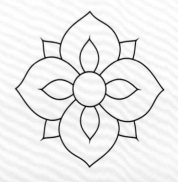

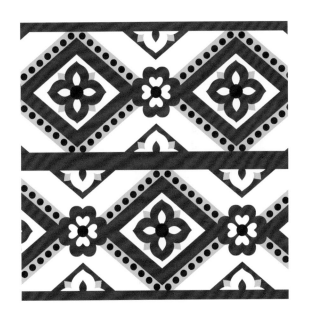

菱格纹边饰

盛唐·七二一窟

该菱格纹边饰基于线性菱格纹，在敦煌壁画中被大量运用。此菱格纹采用复线勾勒的形式丰富框架，内层用纯色填充，外层用圆点点缀，产生层次感，中心画丁香花纹，形成一种简单的单元母体纹，二方连续后形成丰富的边饰，并且具有韵律感。

联珠纹

联珠纹又称连珠纹，以连续串联的圆形或球形形状为基础，线状或环状排列后形成连续的纹样，是隋代最具时代特色的边饰纹样，不同的壁画之间往往采用窄条白色的联珠纹边饰隔开。联珠纹也是波斯萨珊王朝最流行的纹样，在公元5世纪—7世纪沿丝绸之路传入我国，并在敦煌扎根，与中原文化结合后融入敦煌各窟壁画的装饰图案中。

结构

联珠纹边饰往往用圆珠串联形成边条，有的"珠"为实心圆，有的为空心圆，还有的是同心圆。中央再以更大的圆形或环形均匀串联。联珠圈内再添加莲花、对马、翼马、对鸟等纹样，有简有繁，细节丰富。

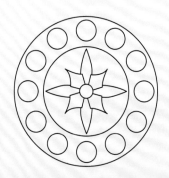

联珠纹边饰

隋·四〇二窟

此联珠纹边饰极具隋代风格，从边条到中心，几乎全部用圆形或环形形状填充，在大圆的圆心处画莲花纹样。造型极简，形式感却又很强。中心大联珠采用间隔分布、内填深浅色的方式，增加了纹样的变化，避免了单调。

翼马联珠纹边饰

隋·四〇二窟

该联珠纹边饰同样为隋代产物，造型上与前一联珠纹边饰如出一辙。不同之处主要有两点：其一是整体配色以纯度较高的朱砂红、孔雀石绿和青金蓝色为主，一改中原传统配色基调，色彩丰富亮眼；其二是中心联珠之中，间隔画有造型不同的翼马形象。这是受外来文化影响的表现，带有明显的波斯风格。

翼马纹

翼马纹的翼马形象主要来源于希腊神话中一种长着双翅的天马——珀伽索斯。丝绸之路上的粟特商人将其从西往东传播，并受波斯萨珊王朝风格的影响，又被中原文化改造，最终以这一形象出现在敦煌壁画中。

云纹

纹样简介

云纹是最具中国传统风格的纹样之一，寓意为如意、高升，一直以来都被广泛运用。云纹早期造型简单，后来逐渐发展出众多变形，例如流云纹、卷云纹、云兽纹，以及更加繁复的叠云纹等。敦煌壁画中的云纹大多是唐代作品，线条走势流畅，轻盈飘逸，变幻无穷，云卷云舒，大气磅礴。

结构

在云状造型的基础上，云纹的变形非常丰富，大多采用波状连续、散点连续、几何连续和叠鳞连续等形式。在边饰中，几何连续的云纹最为常见，一般以正反方向对称的云状纹饰为基础，以直线连续的形式串联，产生韵律感。

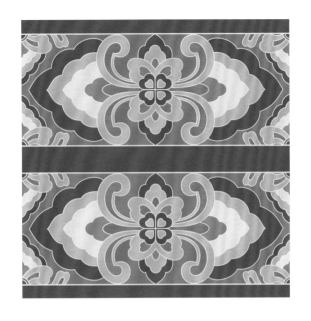

初唐·三三四窟

此云纹边饰以石绿和土黄为主要色彩，不同深浅的颜色分层填充云状纹饰，与叶形纹组合为花样祥云图案，并通过正反相连、均匀分隔的方式重复。单元纹样之间的空隙再填入小型的同类云纹。造型简练概括，装饰性较强。

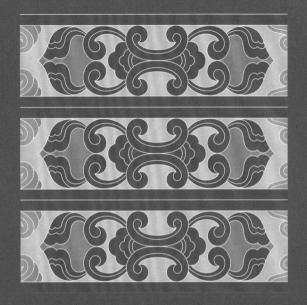

莲花云纹边饰

初唐·三二三窟

此云纹边饰用的是规则的波状构图，纹饰更趋样式化，并且使用了莲花蕾纹。格式上还是延续了几何连续的纹样正反对接、重复，强调节奏感。云纹分为三层，最下层为以石绿色调为主的对称卷草纹，中间层为以石青色调为主的金锁祥云纹，最上层为莲花蕾纹。单元纹样之间的空隙处画卷云纹。有"云上莲花，佛门至宝"的纯洁、如意之寓意。

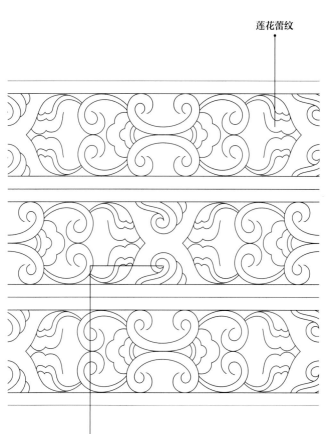

莲花蕾纹

卷云纹

卷云纹兴起于战国时期，流行于汉代，是一种由卷曲线条组成的对称图案。通过粗细、疏密、黑白和虚实等对比手法，形成了各种变形的卷云纹。

忍冬纹

纹样简介

古人认为忍冬这种蔓生植物"凌冬不凋，越冬不死"，蕴含着旺盛的生命力，故而大量运用在敦煌石窟佛教壁画中。尤其是南北朝时期，忍冬纹十分流行。其单元形状造型简单，但连续组合起来却又千变万化。

结构

忍冬纹的核心是借鉴忍冬的叶形和枝蔓，用简练的几何形状模拟出卷曲、重复的忍冬花形态。其造型明显带有卷云纹特征，并用反复的曲线或"S"形线相互串联、勾回。忍冬纹边饰通常采用波形连续、几何连续或叠鳞连续的形式。

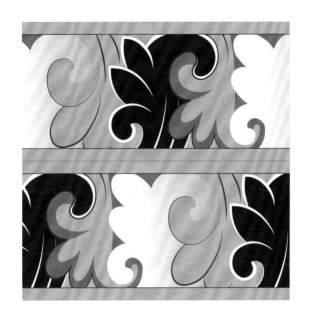

北魏·二五四窟

此忍冬纹边饰采用忍冬花的形状作为单元形状，通过间隔重叠的左右镜像处理，形成连续的纹样。有趣的是每层花瓣线条的勾连，产生了自然和谐的连续性。同时用绿、白、黄、红四种主要颜色进行重复填色，配色大胆，同时也端庄、自然。

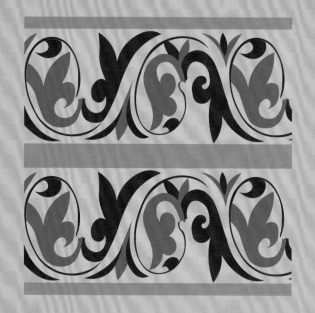

缠枝忍冬纹边饰

西魏·二五一窟

此忍冬纹边饰以忍冬的枝蔓为主线，按规则的"S"形走向串联，两侧各配一蓝一红两片花叶。两片叶以间隔镜像的方式重复，并在固定位置串联分枝条蔓，整体形成卷曲、回旋的造型，有明显的卷草纹特征。

忍冬纹

忍冬纹的单元纹母体模拟忍冬花（即金银花）的造型。结构上有独立回旋的叶瓣，形成"C"形漩涡状；通常为二到三片花瓣较短、卷曲，边缘处一片花瓣较长、反向卷曲。忍冬纹一般不单独存在，而是以主茎为串联主线，结合形成单叶波状、双叶分枝、四叶边锁等多种造型。

连续忍冬纹

连续忍冬纹就是忍冬纹繁复化的表现，是在单元忍冬纹的基础上进行的演变和延伸。南北朝时期的连续忍冬纹具有卷曲、回旋的造型特征，这也直接影响到隋唐时期的卷草纹、卷花纹、藤蔓纹等纹样的特征和审美意趣。

连续忍冬纹通常采用波形连续或叠鳞连续等形式，在单元忍冬纹的"S"形造型基础上，形成"双S""多S"或"交叉S"的布局走势；同时添加间隔交替的异色叶形，形成翻转、反复、纠缠聚合的视觉效果。

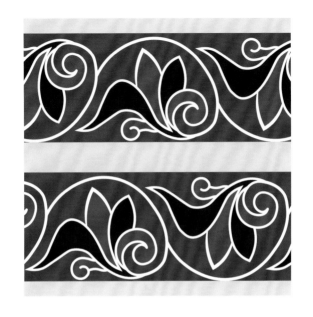

连续忍冬纹边饰

隋·四二〇窟

相较其他忍冬纹边饰，此连续忍冬纹边饰的单元花形造型更加写实，以白色枝蔓为主线，形成"S"形布局走势，间隔分出分枝，分枝顶添加正反交替的忍冬纹。整体以赭红为底，蔓为白色，花瓣填充绿、赭两种颜色。整体色调鲜明，加上卷曲的花形，形成了明显的西域风格。整体流线感非常强，充满神秘感。

海石榴纹

纹样简介

海石榴花是重瓣山茶花的古称，因其花瓣翻卷，形似牡丹，深受大众喜爱，从隋唐流传至今。海石榴纹是流行时间非常长、应用场景非常广泛的纹样。海石榴花喻谦逊纯洁之人，象征纯真无邪、天然灵动。

结构

海石榴纹通常以山茶花枝为原型，取其枝条为主线，"S"形或螺旋式布局，海石榴花、蕾、叶穿插其间，以散点连续、几何连续的形式重复。花与叶都尽可能展现卷曲翻转之态，边缘带弧锯，形状类似云纹，极尽繁复，细致精美。

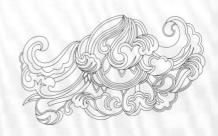

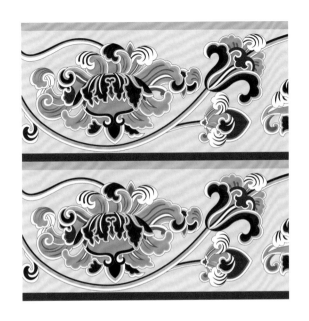

海石榴纹边饰

盛唐·四六窟

此海石榴纹边饰是典型的以枝条为主线的纹样，其上有若干分枝，统一按照"S"形布局牵引，各分枝上缀以不同造型的花、蕾和叶。以石绿、石青和朱砂为主要色调，区分繁杂花瓣的不同区域。花瓣极繁，充分展现了翻转卷曲的姿态，十分精美。

连续石榴花纹

因"榴开百子",故石榴寓意为多子多福、吉祥如意。敦煌石窟壁画中大量运用了石榴纹样,其中石榴花和石榴果作为常见的吉祥纹饰,被装饰在各类壁画的分隔处。

结构

石榴花纹通常取俯视和平视两种视角进行绘制。俯视时花瓣中心分散,数片呈云状的花瓣均匀分布,常分层,以表现石榴花的层叠感,用不同颜色填充,区分出花心、花缘。平视时则着重表现花萼的饱满,突出其瓶状造型,体现出"瓶中如意""瓶中祥云"的美好寓意。

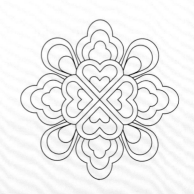

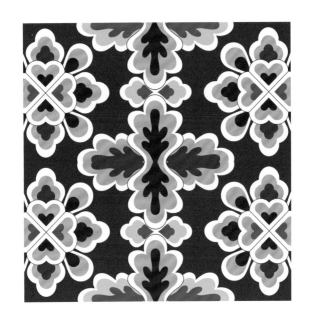

连续石榴花纹边饰

晚唐·二九窟

唐代是石榴花纹的流行时期，此时期的人更追求装饰纹样富有吉祥、如意的寓意。此石榴花纹取俯视石榴花为对象，四片花瓣组成花心，八片花瓣作为花缘，分成两个层次，再以均匀间隔的几何连续方式延伸。在间隔处，点缀以石青、石绿双色为主的叶形纹样，间隔镜像排列。衬以红底，整体呈现出一种喜庆、欢愉的氛围。

卷草纹 一

纹样简介

卷草纹是以藤蔓植物为主的装饰纹样，被大量运用在敦煌壁画的边饰中，以条带形对石窟内的壁画进行有序的划分。卷草纹简约流畅，节奏感强，在唐代敦煌石窟中尤为常见。卷草纹因其连绵不断的造型特点，被赋予生生不息、茂盛、蓬勃的吉祥寓意。

结构

卷草纹多取各种藤蔓植物为主茎，以"S"形波状排列，搭配不同的花卉和其他装饰纹样。主茎起贯穿、连接各个基本元素的作用，从而形成有序而多变的独特构图。

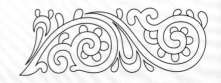

卷草纹边饰

晚唐·八五窟

此卷草纹边饰比较宽大，气势磅礴，具有晚唐纹样的典型特点。边饰主体为缠绕的藤蔓和水波纹，形如小河，盛开的花朵纹样上下交替、反转排列其中。纹样整体看似重复、有序，但是每个元素又有细微的变化。

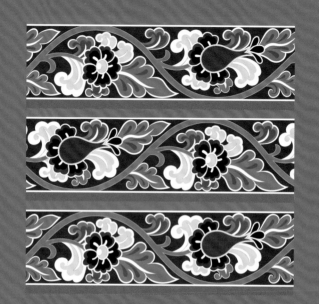

石榴茶花纹边饰

宋·七六窟

此边饰以藤蔓为主枝做"S"形延伸，中间为一组卷叶茶花纹和一组石榴花纹相互穿插。每一组纹样密度适当，规整且有序。两组花卉都以盛开的方式呈现，好似在争奇斗艳，散发出欣欣向荣的气息。

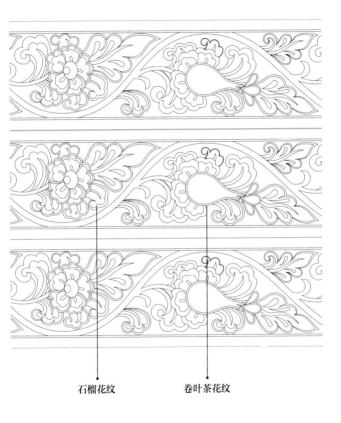

石榴花纹

卷叶茶花纹

卷草藤蔓纹

与普通卷草纹不同，卷草藤蔓纹是以藤蔓植物为主题，模拟藤蔓攀附的纹样。它是普通卷草纹的进阶版，比普通卷草纹更繁复，同时也更精美。并且因其造型通常不重复，所以对画师的要求也很高。绵延生长的藤蔓象征着旺盛的生命力，以及家族长久的辉煌，故而在敦煌当地大族"供养"凿建的洞窟里，卷草藤蔓纹是十分常见的基础装饰图案。

结构

卷草藤蔓纹以单枝或多枝藤蔓为线进行布局，相互钩连、穿插、纠缠聚合，加上精美繁复的花叶纹饰，充分表现出枝叶交错、连绵不断、花繁叶茂的景象。

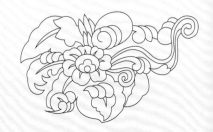

茶花卷草藤蔓纹边饰

盛唐·二一七窟

此茶花卷草藤蔓纹边饰,以缠枝茶花为主体,用白色主茎呈"S"形卷曲穿插串联,叶片卷曲,聚合为一团,白色茶花居于叶片中心,并用白色线条勾出螺旋状纹理,形成一种波浪感。分枝上还结合葡萄等单元纹饰,整体露地较少,从而显得花繁叶茂,精美繁密。

卷草藤蔓纹边饰

盛唐·二一七窟

此卷草藤蔓纹边饰聚合了多枝花卉，形成藤蔓缠枝的效果。在整体呈"S"形线条布局的基础上，不均匀地自然插入其他分枝。这些花卉的花心部分以石榴纹为基础元素，外侧以卷花卷叶的卷草纹进行包裹。每朵花卉的造型都不相同，细节丰富生动，轮廓清晰，对比强烈。

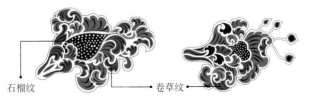

石榴纹

卷草纹

百花卷草纹

百花卷草纹是卷草纹的一种，强调对花朵的表现。画百花聚集，源于传统文化中人们对花卉的喜爱和崇拜。百花卷草纹繁密细致，五彩缤纷，百花争艳，各尽其妍。因百花繁密，不易见纹样底色，俗称"百花不露地"。

结构

一类百花卷草纹以枝条、藤蔓为线，加以花叶来表现，枝条卷曲如蛇，呈"S"形，花瓣、叶片各自表现其卷曲姿态，有"卷草"的造型特征。另一类百花卷草纹则以花叶为线，花瓣、叶片互相重叠，几乎可将底部填满。

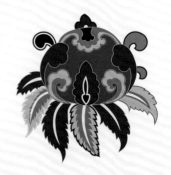

百花卷草纹边饰

初唐·三三四窟

此百花卷草纹边饰以赭红为底色，先以"S"形枝条做整体布局，枝上又分出若干卷曲分枝，相互聚合、纠缠、呈螺旋状，枝条上加以石青、青金石色的卷草、花叶，再用白色勾勒出叶脉、花茎等，枝条顶端还有朱红色花果。整体构图饱满、均匀，装饰感十分强烈。

百花卷草纹边饰

盛唐·六六窟

此百花卷草纹边饰是盛唐产物，花叶形状几乎已脱离卷曲意味，红色的中心花瓣、蓝色的外围花瓣、绿色的叶片，无论花瓣还是叶片都呈块状，贴合紧密，层层叠叠，层次非常丰富。极少的缝隙露出了红棕色底色，少许"S"形枝条将花叶串联。

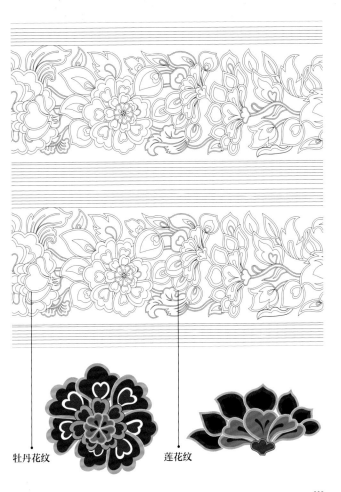

牡丹花纹　　　　莲花纹

团花纹

团花纹作为装饰纹样，历史悠久。它的根本特征就是"圆"，这体现了人们对团圆、圆满的美好期待。另外，团形花朵给人一种饱满、圆润之感，能充分展示花卉纹的完整样貌，被运用于各类装饰场景时，看上去有百花齐放、争奇斗艳之感。在敦煌各窟壁画中，团花纹上承花卉纹，下启宝相花纹等，是花卉纹发展的重要节点。

从外形来看，团花纹有两大类：规则式和不规则式。规则式的团花纹强调对称、旋转、齐整的外观；不规则式的团花纹则多由某些元素单独盘团而成，比较灵活多变。

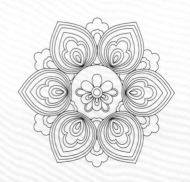

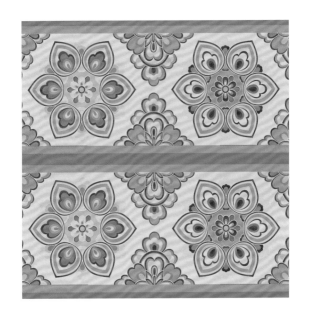

六瓣团花纹边饰

盛唐·四五窟

此团花纹边饰基于六瓣莲形团花纹样，相同的造型分别用石绿色和石青色交替间隔填色。两花之间的空隙用云状叶形纹样填充，以此包围中央的团花，只露出少量底色。整体花团锦簇，蕴含富贵长久的美好愿景。

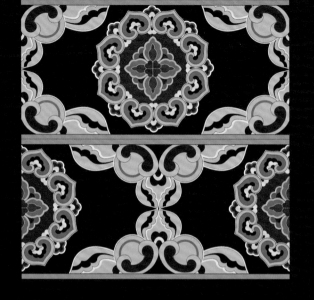

八瓣团花纹边饰

盛唐·七九窟

此团花纹边饰中央画八瓣莲形团花纹，花瓣之间露出底层花瓣，层次分明。两朵团花间隔较远，空隙处用元宝状叶纹进行填充，使整体布局呈现菱形分格，而团花置于其中，方圆结合。菱形分格中的底色较深，所以从视觉上表现出了较强的立体感。

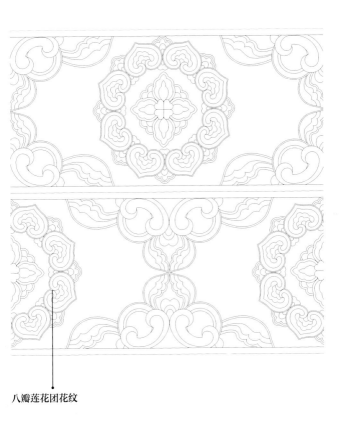

八瓣莲花团花纹

一整二剖团花纹

一整二剖团花纹是普通团花纹的一种基础升级和变形。通过将团花放在不同位置，高效制造出简单的装饰效果，这体现了古代画师的创作智慧。它是一种装饰纹的去繁复化，有一种返璞归真的效果。

结构

一整二剖团花纹，顾名思义，就是由一个完整的团花纹和两个一半的团花纹间隔交替分布，再通过几何连续的方式组合而成的纹样。也可以看作是由数列间隔均匀的团花纹交叉并排而成。一般情况下，交替团花的造型相同，但填色不同。

一整二剖团梅花纹边饰

宋·榆林窟 二六窟

此一整二剖团梅花纹边饰基于五瓣团花，以白和绿为主色调，间隔交替填色。花形如苞蕾初绽，中心添加梅形花纹，端庄秀丽。整体符合宋代素雅、清丽的审美。同时，团花大而圆，造型准确完整，布局上并不显得局促，反而给人端庄大方之感。

一整二剖团花纹边饰

盛唐·一〇三窟

此一整二剖团花纹边饰整体具有盛唐气韵，配色鲜艳；运用了如朱砂、石绿、青金等纯度较高的颜色。团花整体呈六边形，象征六合、六顺。花瓣呈圆弧形，层层叠叠，造型细致而精美，层次感丰富。整体呈现出喜庆、祥和之意境。

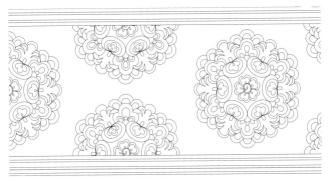

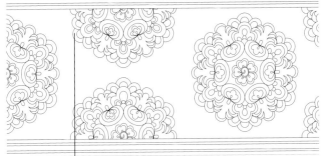

六边形团花纹

云头状花瓣层叠，形成丰富的层次。同时，石绿色的花瓣内深外浅，均匀变化，形成的退晕效果也让团花产生了一种中心凸起的立体感。

半团花纹

纹样简介

半团花纹也属于普通团花纹的一种基础变形。半团花呈半圆状，取完整团花母体造型约一半，放大绘制。与完整团花相比，绘制时更简易、高效，同时也因花纹更大，具有规律感，所以整体更有几何美感及神秘感。半团花纹通常画在敦煌壁画的四壁上，在各个时期都十分流行。

结构

半团花纹通常取团花纹约二分之一，相对交错排列，均匀间隔，形成连续纹样。间隔的团花母体造型有相同的，亦有不同的，但通常都以宝相花纹为基础，花瓣层次比较丰富，繁丽动人。

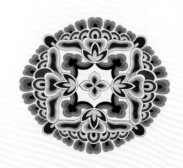

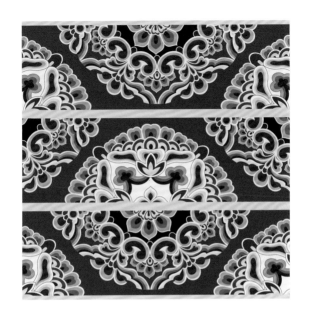

❀半团花纹边饰❀

盛唐·七九窟

此半团花纹边饰具有典型的盛唐风格。在配色上以朱砂红为底色，上绘两种造型略有差异的宝相花纹，各取一半，相对交替分布。花瓣以青金、石绿为主色调填充，元宝状、云状花瓣层叠组合，突显富贵豪华。

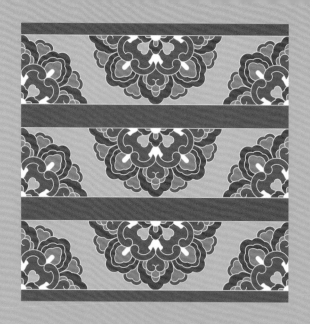

半团宝相花纹边饰

盛唐·一○三窟

此半团花纹边饰中的团花母体造型完全一致，不同的是其填色，主要用石绿、墨黑、白垩和赭红四种颜色交替在不同区域填充。花形取牡丹形态，花瓣锯缘如云，层层叠叠，左右花纹相对交替，均匀分布。造型分明清晰，色调明朗大方，显得稳重庄严。

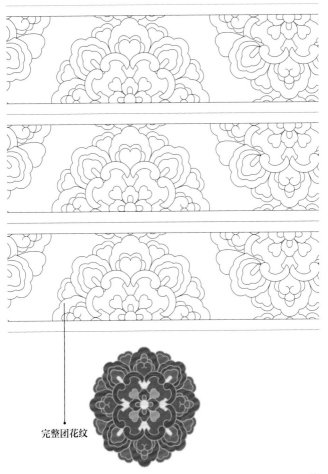

完整团花纹

葡萄纹一

汉代，葡萄沿丝绸之路传入中国，隋唐时期，葡萄已十分常见。在佛教绘画、雕像中，葡萄常被画在菩萨、佛陀手心，寓意为五谷不损、五谷丰登。同时葡萄因枝叶蔓延，果实累累，又有子孙绵长、家族兴旺之意，故而深受人们喜爱。此类吉果纹样在敦煌壁画中随处可见。

结构

葡萄纹作为装饰纹样时，主要取其藤、叶和果实进行绘制，用夸张、变形、组合等方式处理。往往以藤蔓为主线，呈现旋转、钩连、扭曲式布局，并在其左右穿插叶片。取小圆表示单颗葡萄，以叠鳞的形式连续绘制，并组合成串。虚中有实，亦真亦假。

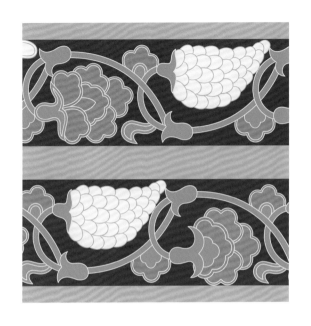

葡萄石榴花纹边饰

初唐·三二二窟

此葡萄石榴花纹边饰以白色勾勒藤蔓主线，弧形分枝相互交错，形成螺旋布局，显得绵延有序。藤尖缀有花、叶和葡萄，葡萄用红黑色调填充，以叠鳞方式连续组合成串。除了葡萄纹，还画有石榴花纹，以葡萄和石榴两种吉果，祈愿子嗣兴旺、福运绵长。

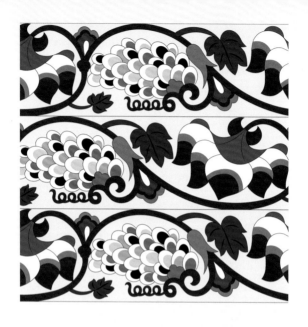

绕枝葡萄莲花纹边饰

晚唐·七六窟

此绕枝葡萄莲花纹以红色主茎呈"S"形串联，间隔分出侧枝，枝头交替缀莲花纹和葡萄纹。莲花由五片花瓣组成，从花瓣尖到底部，颜色分层从深到浅形成渐变效果。葡萄用圆形叠鳞状连续排列，圆形内部填色青、紫、绿等各色小圆。整体露地较多，使得整个边饰主次分明，对比强烈。

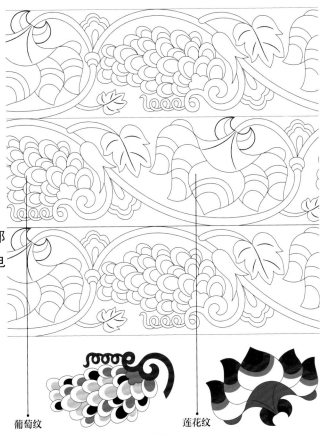

葡萄纹

莲花纹

此处的葡萄纹和莲花纹用不同深浅的颜色分层填充，形成类似退晕的效果，细节丰富、细腻。

飞凤莲花纹

纹样简介

凤是中国古代五大瑞兽之一，这一类祥禽瑞兽和代表佛门灵葩的莲花结合在一起，象征如意吉祥，寄托一切美好之意。凤凰类纹饰如飞凤纹、双凤纹等，都属于典型的吉祥类纹饰。凤鸟一般都是以雄鸟为原型，强调出高昂的凤冠，飘逸纤长的尾羽，羽毛色彩丰富，并且动作上或穿行于花丛，或口衔花枝，常与花卉类纹饰组合。

结构

飞凤莲花纹以凤和莲花为主要图案，拼合后再搭配其他花卉纹、祥禽瑞兽纹等，形成富丽壮观的纹样。一般情况下，莲花与其他花卉纹作为底纹，凤羽翼张开，尾羽随风飘荡，喙衔莲花，产生一定的互动感。

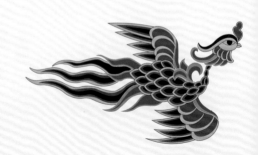

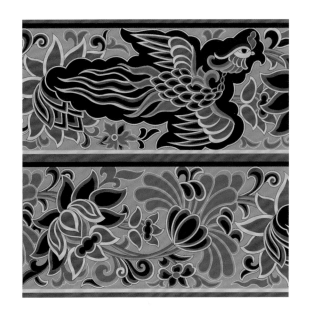

飞凤莲花纹边饰

西夏·榆林窟 十窟

此飞凤莲花纹边饰中的飞凤造型细致精美，以波形圆叠鳞形成羽毛，翅羽和尾羽较长，凤尾扭曲。凤下有莲花仙葩纹，整体呈土黄、石绿色调，用青金填充飞凤四周并将其包裹，让飞凤造型更加清晰，视觉效果也更加突出。

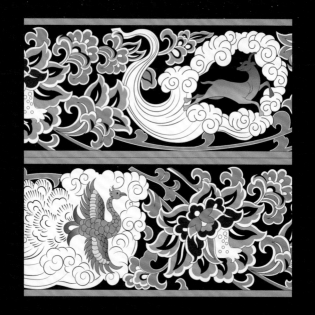

瑞兽莲花纹边饰

西夏·榆林窟 三窟

此瑞兽莲花纹边饰以莲花、卷草为背景,花瓣层层叠叠,莲蓬硕大。枝条绵延,相互钩连穿插。间或插入云纹图案,其中画各类瑞兽,如凤、鹿、麒麟等,可谓福禄无量,祥云漫天。

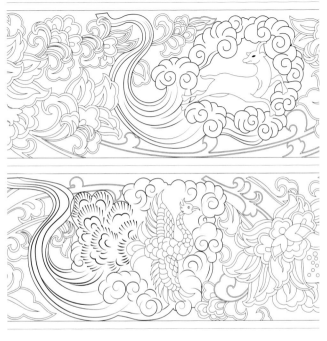

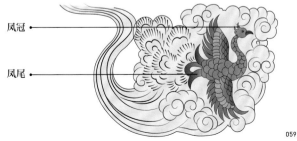

凤冠

凤尾

飞凤卷草纹

凤凰纹与花卉草木纹的结合是较常见的经典组合。凤凰在盘根错节的花枝卷草中穿行，就是典型的"凤穿花"纹，它通常表现为枝繁叶茂、纵横交错的花枝卷草，凤凰飞行其间，寓意太平盛世，锦绣河山。

结构

飞凤卷草纹与飞凤莲花纹的布局几乎相同，不同之处在于飞凤卷草纹以卷草纹饰为画底，通常还运用"S"形的布局走势，穿插各类花叶形成连续纹样。飞凤作为顶层饰样穿插在纹样中，寓意为祥禽瑞兽降临人间，俯瞰芸芸众生，赐福献瑞。

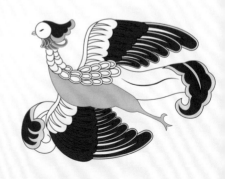

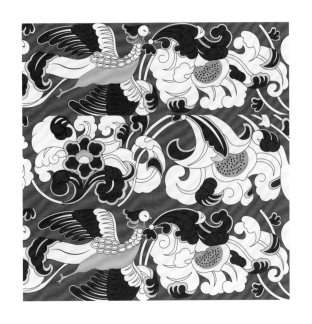

飞凤卷草纹边饰

晚唐·八五窟

此飞凤卷草纹边饰着重强调卷草纹,花叶卷曲,沿着"S"形的主茎螺旋排列,色调以白、蓝双色为主,相互缠绕聚合,产生一种令人眩晕的美感,这也是晚唐时期绘画风格定型后,纹样刻意追求格式化的结果。少数飞凤穿插其间,衔接卷草首尾,并且用色几乎与卷草一致,自然融合到画面里。

飞鸟火焰纹

纹样简介

佛教沿古丝绸之路传播的过程中受到西域各小国的欢迎。佛教文化与当地的宗教信仰文化结合，产生了许多新鲜的元素。飞鸟火焰纹就是带有典型异域风格的纹饰，火焰纹体现了波斯的拜火文化，常与大雁、飞鸟，以及波点纹饰等结合，象征光明与希望。

结构

西域绘画艺术中，有许多分层式的表现形式，也就是将不同的绘画对象安排在并排的不同区域里，同时运用流畅的曲线，抽象地塑造物体，并给各区域装饰上精美、细致的图案。飞鸟火焰纹就用到了这种表现形式。

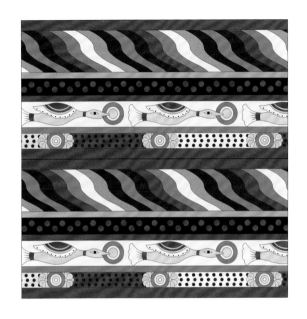

飞鸟火焰纹边饰

高昌·克孜尔窟 六九窟

此飞鸟火焰纹边饰采用分层式处理，用波浪曲线抽象地表现火焰。该类火焰纹样的运用非常广泛，这源于西域各国的拜火信仰。同时边饰中间绘有规律的飞鸟，造型同样抽象化，飞鸟喙衔宝珠。火焰与飞鸟下方的分层缀以各种珠纹，错落有致，具有典型的波斯细密画特征。

双凤纹一

敦煌莫高窟一九六窟由晚唐敦煌豪族何氏家族"供养"凿建。此时的何氏家主何延与夫人张氏感情甚笃，所以窟内壁画中出现象征比翼双飞、琴瑟和鸣，有家庭和睦兴旺之寓意的双凤纹边饰，就在情理之中了。双凤纹区别于飞凤纹，主要体现在数量上。双凤纹以对偶形式出现，通常双凤一雌一雄，相对而飞。

通常为了满足构图的需要，双凤以正侧面的形态相向而立或飞，喙部相对或相接，双翅飞展，身躯挺拔，给人亲密和谐之感。画底绘各类花卉卷草纹饰，双凤之间常画宝相花纹等，引得凤鸟争飞，即所谓的"双凤朝阳"，寓意为团结和谐、家庭和睦。

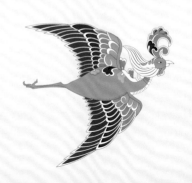

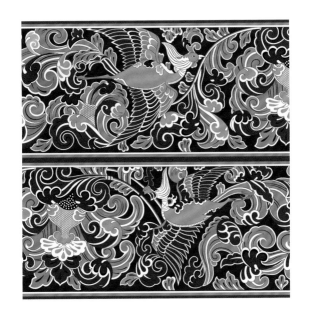

双凤纹边饰

晚唐·一九六窟

此双凤纹边饰在构图上，两侧各画一凤，雌右雄左，翅膀飞展，尾羽绵长卷曲，与下方卷草纹融为一体。同时，下方卷草纹枝条串联，延伸至中心部分，钩连牡丹形花纹，花叶卷曲曼妙。边饰整体以石青和青金为主色调，在红底上填涂花叶各区域，给人一种富贵华丽之感。

莲花纹

莲花是佛教圣物，寓意为"净土"。虽然莲花装饰纹样中国自古有之，但佛教传入中国后，莲花纹变得极为流行，莲花也因此成为佛教艺术的主要装饰。敦煌处于中原边贸和边防的特殊位置，佛教文化从西域传入中原后，从此处开始扩散传播，象征佛门圣物的莲花形象也随之传播，所以我们能在敦煌各类装饰艺术中看到莲花纹的身影。

结构

莲花纹圆光多采用"多环相套"的形式，其形象相对比较写实，如花瓣、莲蓬等细节特征都有所表现。莲花纹整体通常表现出莲花的"圆花"形式，最内画莲蓬，外圈环内纹样由桃形莲瓣纹、云头纹、叶形纹、忍冬纹等组合而成，相互独立，又互有联系。

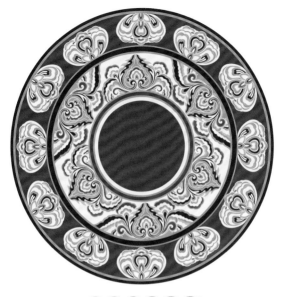

团莲花纹圆光

盛唐·二一七窟

莫高窟二一七窟无论是从凿建技艺还是从壁画绘制水平来看，都是唐代石窟中的精品。窟中圆光部分，其花团锦簇的环状图案体现出唐代极高的艺术水准。此团莲花纹圆光主要分内外两环，外环以平视莲花纹正反向交替均匀分布，内环画宝相莲花纹，花瓣部分与云头纹相结合，花瓣包裹紧密，层次十分丰富，造型优美流畅。色调上，以敦煌当地产赭石为底色，白垩为花朵基调，再用石绿、朱砂、墨黑等颜色沿着花纹绘环形线条，环环相连，非常精美。

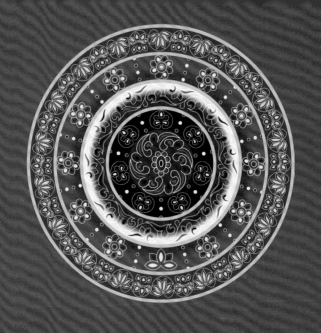

莲花忍冬纹圆光

隋·四二七窟

此莲花忍冬圆光采用"多环相套"的形式,中心画莲蓬,以点形状表现莲子。外层以白线勾勒桃形莲瓣纹。次外和最外层都画连续忍冬纹,环抱一圈。整体绘制风格以点、线为主,搭配圆圈形状,组成各种小花纹。最后将小花纹组合拼接成连续纹样。技法比较朴实,组合形式也比较简单。

忍冬纹

该莲花忍冬纹包含两种忍冬纹，皆
具有典型的隋代风格，即使用白线
勾勒主茎、轮廓，再填以颜色。

桃形莲瓣纹

莲蓬纹

该圆光圆心画莲蓬纹，
用白线勾勒螺旋状起伏
区域，并用均匀分布的
黑色、棕色点表示莲子。

卷草纹二

敦煌各窟壁画中的卷草纹是以蔓草类植物为主要创作原型，结合枝叶、花果等形象进行排列的植物主题纹样。卷草因具有无限绵延的几何扩展性，所以具有高度装饰美感；同时，绵延的卷草也象征着永恒的生命，具有福寿绵延、如意常伴的寓意。魏晋时期，基础卷草纹自古希腊、古罗马沿丝绸之路传到敦煌，并在当地与水纹、绳纹、卷云纹、忍冬纹、涡卷纹结合。到唐代，卷草纹基本成熟，成了一种运用面极广的纹样，在敦煌壁画中非常常见。

结构

卷草纹多采用二方连续或四方连续方式排列。在敦煌各窟壁画中的圆光里，卷草纹出现的频率很高。它通常以"S"形波状曲线为主茎，由枝叶、花果等形象排列组合而成；在结构上，卷草纹通常与圆光特有的轮廓外形巧妙结合，形成圆形缠绕、菱形构成、对称式、横竖或立涌状、方形构成的图案。

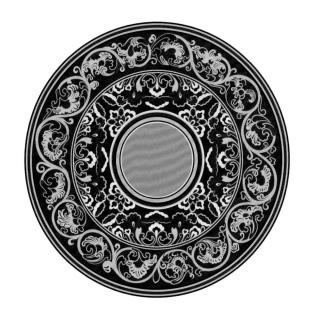

《卷草缠枝花纹圆光》

盛唐·二一七窟

此卷草缠枝花纹圆光采用同心圆的圈层结构来设计排布纹样。卷草纹排布于圆光最外环，以二方连续的重复方式沿着圆环进行缠绕。圆光特有的轮廓外形与卷草纹巧妙结合，形成了整齐、严谨、有规律的视觉效果，极具韵律感。首尾相接的形式象征着无限生命的吉祥祝福。圆形的构图因卷草纹而丰富，与其他的植物纹样共同组成了华美的圆光。

蔓花卷草纹圆光

初唐·三三四窟

此蔓花卷草纹圆光以深蓝为底，被土红圆环分为三层，并在此基础上用绿色和青蓝色绘制卷草纹。卷草纹具有初唐时期的典型特征——蔓草卷曲，围绕圆光轮廓连续缠绕，虽没有明确的主茎牵引，但能使人感受到其曲线起伏的流动感。中层穿插绘制花卉纹，呈三叉点位分布，整体协调的同时又不失动感。

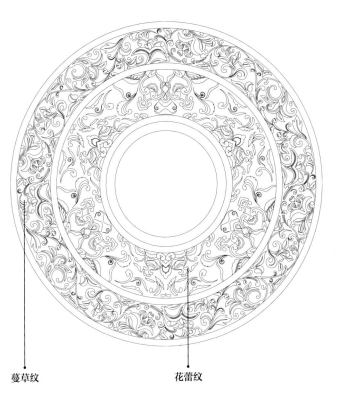

蔓草纹　　　　　　　　　　　花蕾纹

卷草莲花纹

卷草纹是一种非常简单的纹样。唐代，敦煌壁画中的卷草纹圆光开始将卷草纹和其他花果纹样进行紧密结合，形成了许多精美纹样，其中就有卷草莲花纹。在不同的应用场景中，卷草莲花纹有着典型的佛教思想意味，象征着六道轮回、不堕恶道，以及纯洁、温和的圣德。所以在敦煌壁画中的佛祖本生故事中，佛陀身后圆光常用此纹。

结构

卷草莲花纹的形成方式有很多，最常见的有两种：一种是运用卷草纹主体的流动感布局，在主茎上分枝，结合叶片纹的遮挡关系等，自然而又协调地引出莲花图案；另一种是根据圆光形状，分出内外圈层，圆光中心用莲花纹绘制，圆光的外层以二方连续的重复方式沿着圆环缠绕。

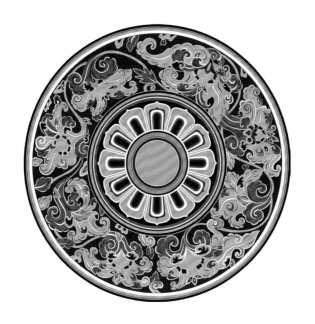

卷草缠枝莲花纹圆光

初唐·窟号失载

此卷草缠枝莲花纹圆光采用同心圆的圈层结构来设计排布纹样，共两层，中心绘制十二瓣莲花纹，莲瓣呈桃形，又画环形条状纹，使整体呈宝轮状，显得光芒四射。外层用卷草纹环形缠绕一圈，但卷草纹并不重复连续，每一个单元卷草纹都是独一无二的，充分体现出了画师高超的绘制水平和丰富的经验。

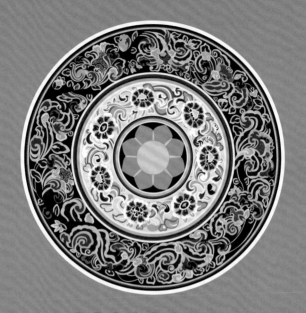

卷草莲花石榴纹圆光

初唐·窟号失载

此卷草莲花石榴纹圆光是唐代花草纹饰集合的典范，在敦煌各窟壁画中随处可见其单独的纹样，但如此多的纹饰集合很少见。此圆光采用了同心圆圈层结构，共三层，圆心部分画八瓣莲花纹，造型简单且规则；次外层将卷草纹和茶花纹结合绘制；最外层将卷草纹和石榴花纹结合绘制。次外层和最外层卷草纹饰并不重复连续，所以整体纹饰的多样性，再加上单元花纹的多元性，让这一圆光显得十分繁复华丽。

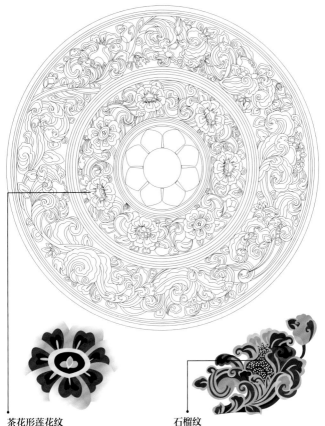

茶花形莲花纹

此处的茶花形莲花纹是一种莲花纹与茶花纹相结合的变体。这种组合方式在初唐时期是一种惯用的花卉纹组合方式。

石榴纹

此处融入了典型的石榴纹，取石榴果形，并用白点表示石榴籽，寓意为多子多福。

石榴花纹

石榴原产于波斯，经丝绸之路商品流通而被带到了敦煌地区，因此敦煌莫高窟壁画中常能看到石榴花纹。经过本土化栽培与普及，石榴与佛手、桃并称为中国古代的三大吉祥果，其中石榴因"千房同膜，千子如一"，被古人视为多子多福的象征。

结构

唐代，石榴果纹和石榴花纹开始出现在敦煌莫高窟壁画中，初唐的石榴花纹为写实风格，明确表现了层叠石榴花瓣和石榴果实，并常与卷草纹相结合；唐代后期开始出现写意风格的石榴花纹，纹样呈现为细颈鼓腹的石榴状，花朵部分向牡丹花形演化，组成团花状排列在壁画中。

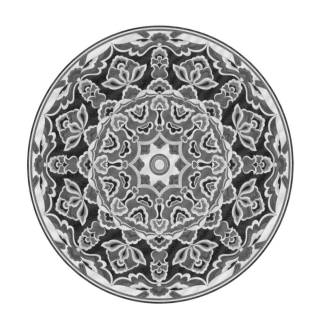

石榴花纹圆光

盛唐·窟号失载

此圆光中石榴花纹搭配佛教莲花纹,以团花纹为独立的元素进行圆形环绕。八瓣大莲花中包含各式各样的石榴花纹,有的向心,有的离心,相互穿插,分布对称而均匀,整体构图饱满且疏密有致。

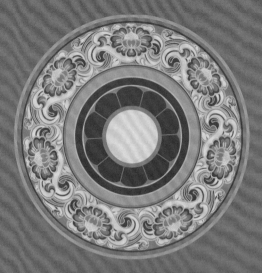

石榴茶花纹圆光

盛唐·一八八窟

莫高窟一八八窟从初唐到中唐一直都在陆陆续续凿建，所以一个装饰图案带有不同时期的特征。此石榴茶花纹圆光正是如此——圆光采用了同心圆的圈层结构，圆心画较为程式化的莲台图案，外层先画卷草纹，这种卷草纹没有明显的主茎，而是以卷叶相互穿插，有云状纹的特点，是典型的盛唐时期的卷草纹。到了中唐时期，茶花纹被大量运用，在当时敦煌壁画花卉图案的绘制中处主导地位。花心部分与石榴纹结合，这也是中唐时期的典型风格。绵延的卷草纹、硕大的茶花纹及石榴纹，象征着家族团结、子嗣绵延。

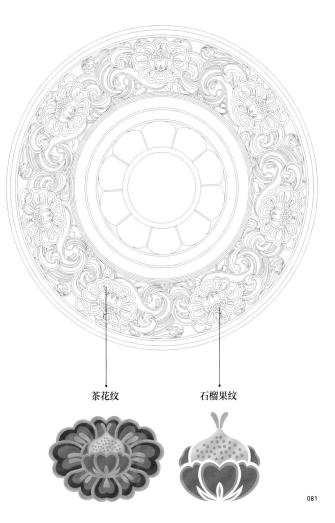

茶花纹

石榴果纹

宝相花纹

宝相花纹是在将花卉纹进行复杂化、精细化的过程中产生的一种没有具体品种、造型特征的花卉状纹样。它与摇钱树、聚宝盆并称为"吉祥三宝"，是中原汉族传统的吉祥纹饰，在隋唐时期十分流行，应用非常广泛。同时，佛教信徒称佛像为"宝相"，故此，宝相花纹在敦煌石窟壁画中常常与佛像、菩萨像相伴，交相呼应。

宝相花纹通常是以团花造型——牡丹、莲花等为主体，由不同种类的花叶穿插、拼接、叠加而成的一种全新的、繁复华贵的花卉图案，是圣洁、美好的象征。

牡丹宝相花纹圆光

盛唐·三二八窟

此牡丹宝相花纹圆光为取牡丹花为基础的装饰化变体，圆光整体分为外圈和内圆两层，外圈画四出四入的宝相花纹，内圆只用棕红填色，没有完整的宝相花单元纹，圆光整体疏密有致，不显拥挤，和前面的菩萨像交相呼应，是自然美和理想美的完美结合。

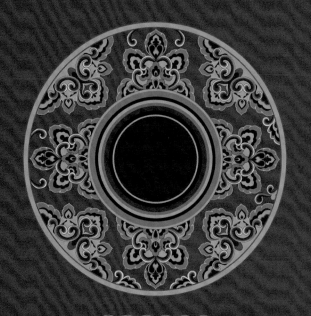

宝相花纹圆光

盛唐·四六窟

莫高窟四六窟于盛唐时期凿建,窟内装饰图案主要以土红、土黄为基础色调,整体色彩呈现出稳重、朴素感,与其他盛唐时期的石窟形成了对比。此宝相花纹圆光内圆留白,外圈画出四出四入的半剖宝相花纹。宝相花纹主体以赭石、墨黑为主色调,花瓣卷曲如元宝状,花瓣外围添加锯齿火焰纹状的叶形条纹。八个宝相花纹以两种母体纹为基础,相互交错,十字交叉布局。整体造型端庄稳重、大气华丽。

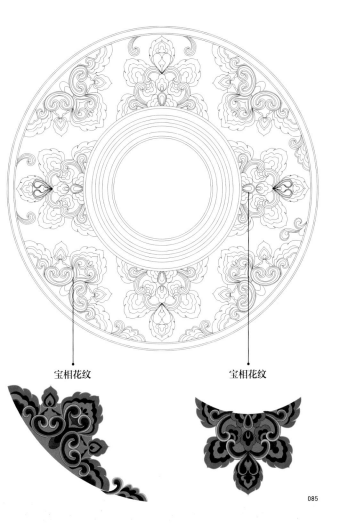

宝相花纹　　　　　　　　　　　宝相花纹

葡萄纹二

纹样简介

葡萄纹在唐代十分流行，一方面是因为它"多子多福"的美好寓意，另一方面是因为葡萄在唐代种植技术的加持下成为一种常见的美味水果。由于气候、地理的原因，敦煌地区成为葡萄主要的种植区。故敦煌壁画中出现的葡萄纹数不胜数，几乎贯穿了整个唐代。

结构

敦煌石窟中的葡萄纹从造型的角度来分类，主要可分为两种：一种是写实型，葡萄造型丰硕、颗粒累累，具有较高的辨识度，用色上多使用土红色、褐色等较为沉稳的色彩，并用白线勾勒出粒粒果实；另一种是写意型，将葡萄表现为三弧叶或五弧叶，多重叠垒，叶片上还绘有表现葡萄颗粒的层层小弧线，整体形状似"品"字，又似花形。

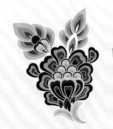

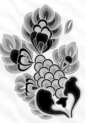

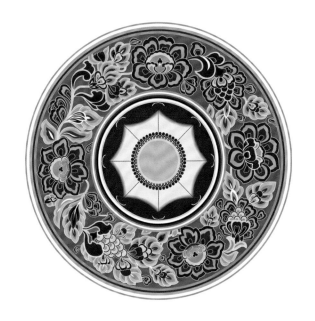

葡萄茶花纹圆光

盛唐·二二五窟

盛唐时期，以葡萄纹作为主纹样的装饰图案不再出现，圆光中可见的是葡萄纹与其他纹样组合的图案，此窟中的葡萄茶花纹圆光即是如此。圆光外圈画四朵团状茶花纹，不规则地分布，之间穿插茎叶，而茎叶之间又生出葡萄串。葡萄虽然生在茶花茎干之上，但并不显得突兀，因为葡萄的整体配色融合到了主色调中，造型上又与花萼叶片类似，作为画面配角，起到了很好的衬托作用。

葡萄石榴花纹圆光

初唐·四四四窟

此葡萄石榴花纹圆光结合了葡萄纹、莲花纹和石榴花纹三种单元纹，最外层的葡萄纹与中层的桃形莲瓣纹相连，桃形莲瓣纹又与内层的卷云纹相套。外层与内层纹样均以青绿色为主，中层纹样则使用可与之形成对比的赭红色，整体色彩和谐生动、冷暖相间。整个圆光为一个完整的圆形纹样，但有限的空间里有着丰富的层次，繁而不杂，体现出唐代华美富丽的装饰艺术风格。

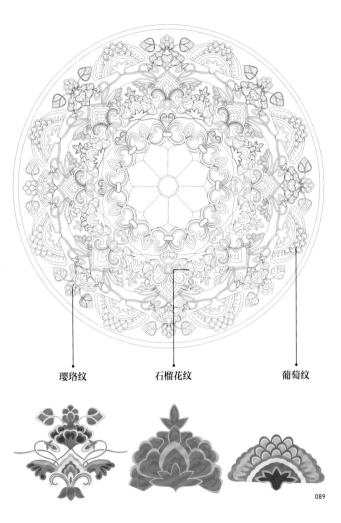

璎珞纹　　　　石榴花纹　　　　葡萄纹

飞天纹

纹样简介

"飞天"是佛教中天帝司乐之神，它们飞行于天空，手持乐器，常伴随着佛陀、菩萨等在各类场景中蹁跹飘舞，是欢乐吉祥的象征。佛教传入中国后，"飞天"与中原道教羽人，以及魏晋时期褒衣博带的形象相结合，逐渐形成了中原本土化的"飞天"形象。在敦煌各类佛祖本生故事、经变故事等壁画中，飞天纹大量存在，相关形象衣袂翩翩、飘舞于天际，具有极强的装饰和象征意义。

结构

随着时代变迁，敦煌壁画中的飞天纹在数量、造型上也在不断变化。早期飞天纹数量少、造型圆润，飘带较短；后期飞天纹数量增多，造型清瘦，飘带更长，且逐渐都变成了女性体征。

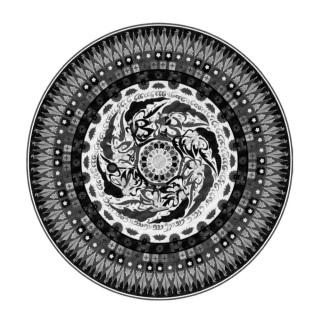

飞天纹圆光

北魏·龙门石窟

此北魏时期的飞天纹圆光，保留了早期圆光图案的种种特征，例如圆光外圈层以抽象化表现火焰纹造型，呈放射状排列，寓意光明，动感十足。内部画八个飞天造型，且都表现出男性特征，所带拍板、长笛、横箫、芦笙、琵琶、阮弦、箜篌、五弦八种乐器，飘带较短，螺旋状围绕圆心分布，极具形式感。

忍冬莲花纹

纹样简介

忍冬纹的形式种类繁多，其中一类表现出类似虎爪花朵状的叶片纹，是由古埃及的莨苕纹变形而来，并传播到天竺，再随着佛教一路来到中原敦煌地区。在这个过程中与各地的本土纹样进行融合变形，忍冬莲花纹便是其中的典型纹样。它象征着如意吉祥，在公元6世纪左右大为流行，除了在敦煌石窟壁画中大量存在外，敦煌出土的瓷器、织物上也有其身影。

结构

一类忍冬莲花纹以忍冬蔓草纹为主茎和骨架，用莲花纹进行分枝点缀，形成一种复合的变形和延伸；另一类忍冬莲花纹以忍冬纹为边饰，进行区域分割，将莲花纹融合进各个分区，形成饱满的视觉效果。

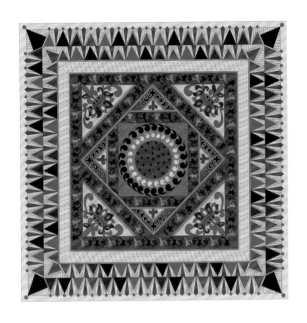

忍冬宝杵莲花纹藻井

西魏·二八五窟

此忍冬宝杵莲花纹藻井采用"斗四套叠"的结构，每一套的边框部分都用虎爪忍冬纹边饰进行填充，四格之上填绘四个宝杵莲花纹。最外层用一种变形的火焰纹作为边饰，产生一种光芒感。所有图案集中在敦煌莫高窟二八五窟的顶部中心位置藻井上，可让人产生一种"仰望圣辉"的崇敬感。同时也因套叠的形式，在平面上形成了一种立体感和纵深感，增强了窟室的空间感。

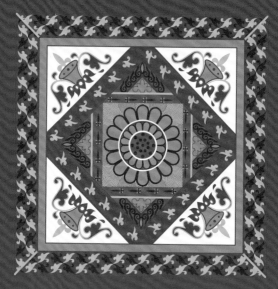

忍冬金铃莲花纹藻井

西魏·二四九窟

敦煌莫高窟第二四九窟中的西魏藻井，有学者认为其状似法阵，此忍冬金铃莲花纹藻井采用"斗四套叠"的结构，套叠的分界边框内用忍冬纹进行填充，金铃莲花纹布置在套叠交界处的三角空白区域。形式与格式上与二八五窟的西魏藻井相同，但此藻井在装饰上显得更为直接。井心位置画一朵平瓣双层大莲花，四周背景中遍布螺旋水涡纹，增加了图案的动感。外层叠套中，除了有金铃莲花纹外，还有宝杵纹、法剑纹等具有佛教法器象征意义的纹样，整体给人一种很强的神秘感。

忍冬纹　**法剑纹**　**螺旋水涡纹**　**连续忍冬纹**

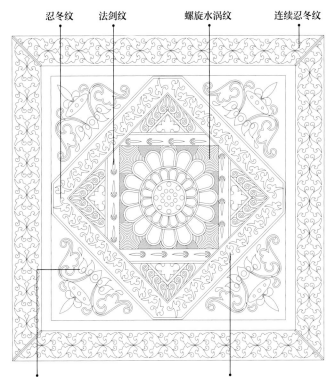

金铃莲花纹

金铃是佛教传入中国后，随法事法会的产生而形成的本土化法器。与宝杵、玉钵、法轮、净瓶并称为"佛门五持物"。而与莲花纹的结合，也让其具有典型的佛教法器象征寓意。

火焰纹

这是一种火焰纹的抽象化变形，主要表现火焰的升腾感，通过不断简化，形成了一种符号化的装饰图案。

联珠莲花纹

联珠纹兴起于隋代，造型简单、朴素，到了唐代，因与唐代整体繁复华丽的审美基调不符而逐渐淡出此阶段的敦煌壁画中。到了五代，因装饰图案再度简化，联珠纹又频繁出现在了壁画装饰图案中，但更多的是作为一种过渡的符号化图案起填充或衔接的作用，这样的形式相对而言就显得乏善可陈。

结构

与隋代联珠纹相比，五代以后的联珠纹在格式上并没有太大变化，联珠纹分为线性联珠纹和实体联珠纹，都是以珠状图案串联形成链式图案。部分联珠纹将轮廓线条分层绘制，有的在其中点缀花纹，增加华丽程度，从而让普通联珠纹看起来不那么呆板。

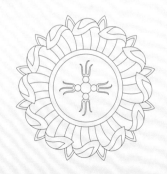

联珠莲花纹藻井

晚唐·一三窟

此联珠莲花纹藻井结合了多种纹样的单元纹图案，中心部分以莲花纹为母体，逐层往外扩散，用不同分层的边框装饰，实现丰富、累叠的效果。不同分层的图案之间并无联系，表现出图案的丰富。色调上，以石绿、土黄、墨黑为主，将所有的图案都固定在相对统一的色调内，在一定程度上起到了相互协调的作用，让不同分层的图案看起来具有整体性。

莲花宝杵纹

与佛教文化相关的壁画中势必会出现佛教法器图案，宝杵纹就是其中之一。宝杵作为佛教持物之一，象征着摧灭烦恼的菩提心。故而唐代大量的佛教壁画中都有宝杵纹，敦煌壁画也不例外。

结构

无论是双头金刚宝杵，还是三股宝杵、五股宝杵，抑或是十字宝杵，几乎都是作为辅助纹样穿插在整个藻井图案中的，或作为边饰，或与其他主纹样搭配。例如莲花宝杵纹，常见的应用就是将十字宝杵纹放置于井心的平瓣大莲台的莲蓬中心，代表"莲心佛性"。再配合其他纹样形成协调的、具有象征意义的整体图案。

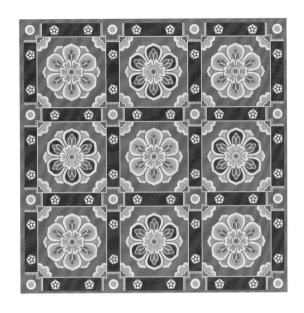

莲花纹平棋

中唐·一九七窟

此莲花纹平棋位于一九七窟窟门入口的顶部，是花草平棋的一种。因莲花图案象征着圣洁光明，寓意人的灵魂可以从莲花中获得升华，所以莲花图案成为迎接人们入窟的绚烂背景。色调上，以白、青、赭为主，与唐代前期华贵艳丽的色彩相比，整体显得更为柔和，给人一种精致清冷之感。

葡萄石榴纹

葡萄石榴纹的由来最早可追溯到秦汉时期，来源于葡萄和石榴形象，具有装饰作用，同时也有富饶、多子多福和吉祥如意的寓意。它是中国传统文化中独特而富有意义的纹样之一。

葡萄石榴纹通常以葡萄藤为茎蔓，缠枝相互钩连，分枝上穿插绘制石榴纹。在具有特殊含义和象征意义的背景下，葡萄和石榴都以多籽多实的形象表现，并且通常以鲜艳的颜色呈现，给人生动活泼的感觉。

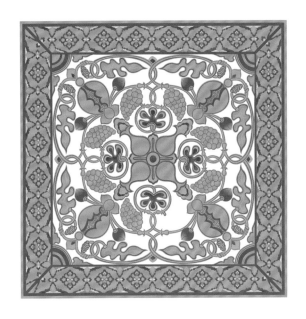

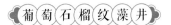

初唐·二〇九窟

此葡萄石榴纹藻井的布局和设计非常精巧。整个藻井由中心图案和周围的纹饰组成，色调上以明亮的红、黄、蓝、绿为主，以白色和金色作为点缀。这些鲜艳的色彩给人以视觉冲击，同时也表现出浓厚的阳光气息，给人以愉悦感。

联珠宝相花纹

纹样简介

宝相花纹的由来可以追溯到佛教经典中关于佛陀身体各个部位的描写。佛陀的身体被视为完美无缺的"宝相",而宝相花纹就是根据佛陀身体的各个部位形成的。在佛教文化传入中国后,中原地区原有的花卉装饰手法与佛教文化相结合,形成了一种似花非花的"宝相花纹",并通过壁画的形式在敦煌莫高窟中得到了广泛的运用。

结构

宝相花纹通常采用几何化的表现形式,如圆形的整体外形、方形的花心、桃形的花瓣、菱形的花叶等,具有简洁明快的特点。宝相花纹采用鲜艳的色彩,如红、蓝、绿等,以突显其华丽和庄严。而宝相花纹的繁和联珠纹的简结合起来,产生了一种全新的视觉效果,在藻井图案中,不同层次的不同简繁程度,产生了一种韵律感。

〈联珠卷草宝相花纹藻井〉

盛唐·三一九窟

此联珠卷草宝相花纹藻井以宝相花纹为井心，规则的花纹呈放射状四散，然后以分层处理的方式，由内向外分别以联珠纹、忍冬纹、卷草纹、团花纹为边饰图案，且这些边饰逐渐变宽。笔触细腻，线条流畅，图案形象饱满，展现出极高的艺术造诣。

卷草宝相花纹

纹样简介

唐代，敦煌壁画装饰艺术达到巅峰，在内容绘制的技巧和图案造型的繁复程度上都到了无以复加的地步。其中造型华丽精美的宝相花纹和绵延繁复的卷草纹是最常结合使用的装饰图案，如莫高窟第三一窟、三三四窟、一二〇窟等都用到了卷草宝相花纹。二者结合呈现出独特的美学效果，卷草纹的流畅曲线和宝相花纹的庄重华丽相互融合，既能给人自然、生动之感，又有神圣、庄严的氛围感。

结构

在藻井中，卷草宝相花纹基本集中在唐代时期石窟的藻井图案里，通常分层、居中绘制。由内往外的边饰采用包括卷草纹在内的纹饰进行填充。虽然花纹不同，但整体呈现出饱满、华美的艺术效果。

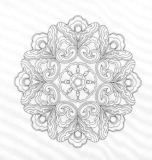

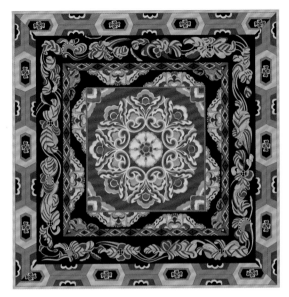

卷草宝相团花纹藻井

盛唐·三一窟

此窟是敦煌莫高窟中最大的一窟，为了供奉佛教的法身菩萨，面积巨大。与其他单窟室结构不同，三一窟的布局复杂，包括大雄殿、天王殿、后殿等多个部分。所以，三一窟可以说是盛唐时期整个敦煌地区，乃至整个国家的繁华缩影。此卷草宝相团花纹藻井位于窟中大雄主殿顶部中心，采用分层布局的结构，中心是由宝相花纹构成的方形图案，外层边饰、垂幛部分别画半团花纹、菱格纹、卷草纹和一整二剖六边形格纹。图案饱满生动，笔触自然、有分量感，整体呈现出生机勃勃、繁荣富贵的盛世气象。

菱格团花纹

纹样简介

随着敦煌石窟的发展，原有的藻井平面结构变得更加复杂，实现了从平面到立体的结构变化。在图案变得更加繁复的同时，为了保证整体设计的简洁性并兼顾美感，通常会将一些带有几何对称性的图案与复杂图案结合，如菱格团花纹。

结构

在结构上，团花纹居中作为藻井的井心图案，外围用菱格纹填充边饰，这是菱格团花纹藻井的通用组合。菱形形状可以通过重复排列，创造出一种有序、规律和平衡的视觉效果。团花一般也会进行几何变形，去繁变简，自身具有节奏感和动态性的同时，也保证了画面的统一与协调。

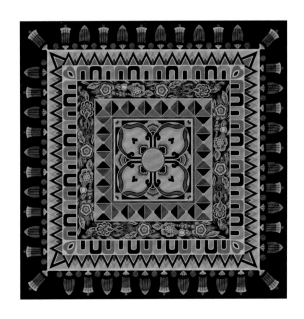

菱格团花纹藻井

盛唐·一二○窟

此藻井井心是团花纹，团花进行几何化变形后，变为四叶草状，花瓣的形状相似且相互平衡，整体呈现出对称美。外框边饰部分用菱格纹、葡萄团花纹、方格纹、三角纹填充，简洁有力，图案稳重端庄。最外层垂幔部分画一圈金铃纹，画面聚散得当、自然协调。

茶花纹

茶花纹在唐代十分流行，它从一种作为陪衬的小花纹，逐渐发展成了中央主花饰。这与唐代茶文化的兴盛有很大关系。同时，茶花被视为高雅和纯洁的象征，在佛教文化中代表着纯净的心灵和追求解脱的精神。从盛唐到中唐，茶花纹藻井图案被广泛应用。

结构

藻井图案井心的茶花纹通常整体呈团花形状，由六个或八个单体花朵用缠枝纹串联成一个大花环，花环内绘一平瓣莲花纹，在花朵四周或两侧画叶纹加以衬托，整体自然而写实。

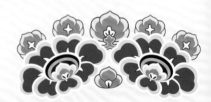

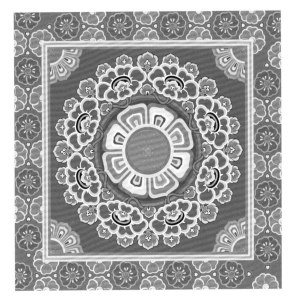

缠枝茶花纹藻井

中唐·一五九窟

莫高窟一五九窟的凿建离不开中亚、西域等地商人的"供养"，故而此窟中的壁画呈现出典型的多民族文化和西域文化特征。此缠枝茶花纹藻井除了具有唐代独特的风格外，也融合了多种文化元素。从中我们能看到来自中亚的雉蝶纹和印度的莲花纹等。在此窟藻井中的井心部分，结合了中原独有的茶花纹，以及拜火教的西亚火焰叶纹。同时在配色上，明亮鲜艳的颜色传达出一种创新的、包容的理念，这是佛教艺术在多民族文化融合下的一种独特体现。

莲花团花纹

纹样简介

团花纹的原型并不局限于某一种花卉,而是各种重瓣花卉的呈包裹状的团状形式。在敦煌石窟壁画中,常见的有牡丹团花、莲花团花、茶花团花以及宝相团花等。莲花被视作佛门圣物,因而莲花团花纹也有圣洁、佛性的象征意义。

结构

莲花团花纹,即将多朵莲花集中在一起,形成一种圆形图案或其他对称的图案。团花纹样可以有不同的层次和密度,以产生丰富的视觉效果。在藻井形式上,通常会以联珠纹作为边饰,将井心与垂幔分割。

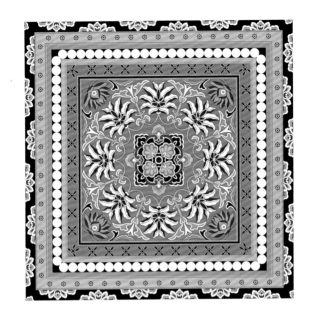

联珠团花纹藻井

宋·榆林窟 一四窟

相比其他藻井，此藻井显得比较别致。井心部分画了两种莲花纹，都呈现出花瓣翻转的重瓣姿态，并用缠枝进行串联，枝上长出忍冬纹。井心之外，以联珠纹边饰分割，逐层往外扩散，直至连接到垂幔。

化生童子纹

在佛教文化中，修行者往生到西方极乐世界的七宝池、八功德水中的莲花中化生出世。在艺术表现形式上，一些童子形象在莲花内或坐或立，被称为"化生童子"。在敦煌壁画中，化生童子大量存在于佛教佛传故事、本生故事等主题壁画里。

结构

在绘画时，画工们为了形象地表达化生童子从莲花中出生这一内容，会在含苞的莲花或刚开的莲花中画一些或坐或立的童子形象，它们通常身披飘带，手指着固定的方向（在藻井中，通常指向中心区域），并位于四角等边缘部分，具有指引、普度的象征含义。

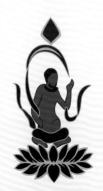

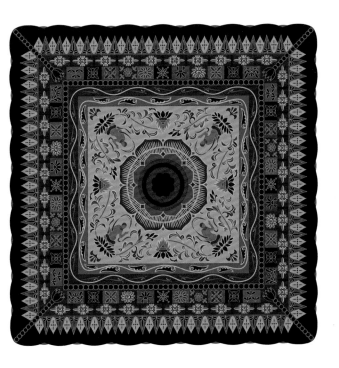

忍冬卷草化生童子纹藻井

隋·三一一窟

此藻井井心为盛开的重瓣大莲花，其外围绕的是奏乐莲花化生童子，接下来是忍冬纹、联珠纹、方璧纹、垂角纹以及垂幔部分。构图和绘制十分整齐、规律，体现出了这个时期藻井图案程式化作业的特征。

莲花飞天纹

隋代，敦煌飞天纹中的飞天形象逐渐去男性化，并开始展现出女性特征，衣物上以宽袍长襟为主，缀以飘飘仙带。这是飞天纹的一种独有形象——奏乐天女，其身旁跟随祥禽瑞兽，画面看起来盛大、隆重。

藻井中的奏乐天女形象通常围绕中心主题纹样，如井心的大圆莲台旋转，让人无论从石窟的哪个位置抬头，都能看到正对自己的飞天形象。飞天形象通常以偶数数量出现，均匀分布在四个朝向，代表四个方位。丝带随风飘动，表现飞翔的姿态。这类飞天纹主要集中在隋代和初唐时期，所以井心之外的边饰部分常为联珠纹，或内画翼马等具有时代特色的纹样。

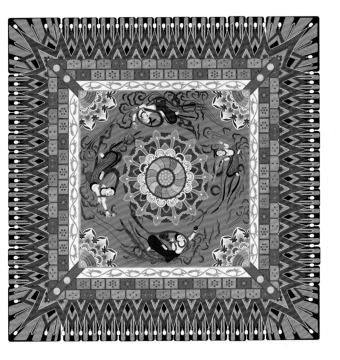

莲花飞天纹藻井

初唐·三二九窟

此藻井的井心为莲花飞天纹，中心绘由莲花组成的大团花，花心呈五色法轮状。四周沿各层绘云纹忍冬、花卉、三角、垂幔。与隋代飞天纹不同的是，唐代飞天纹已都变为女子形象，体态丰满，飘带更长，凌空飘荡的姿态非常自然流畅。因为手持法器，又可以成为主要纹饰的"香音之神"。

九佛回纹

关于九佛，有说法认为是指九品往生，是九品曼荼罗的简化形式，也有说法认为九佛是九位佛菩萨形象。

结构

在敦煌洞窟壁画中的九佛图形象，往往出现在窟顶藻井位置中心。一般采用"外八佛、内一佛"的圆形构图方式，周围八佛呈放射状分布。在九佛图四周，往往会用极尽繁复、华丽的纹饰对其进行丰富，形成壮观、华美的石窟穹顶。

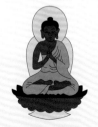

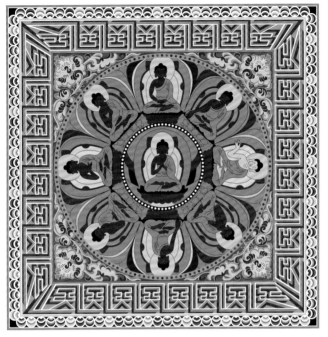

九佛回纹藻井

西夏·榆林窟 一〇窟

此藻井是以九佛为主题，将最主要的佛形象放置在中心位置，八佛围绕中心均匀分布在外圈。圆形井心图案之外圈，包括回纹在内，由内至外的边饰共叠加了十五层之多，此藻井是藻井艺术的集大成者。由于其间包含的内容众多，此藻井也成为敦煌藻井艺术中密度最高的综合图案，其面积之大、难度之高，都可称为敦煌壁画之最。

三兔纹

三只兔子，耳朵连在一起，同向奔跑，彼此通过耳朵触碰到对方，但身体其他部位又没有接触，这样的纹样叫作"三兔共耳"。三兔共耳图案与佛教的三世思想有着密切的关系，除了敦煌石窟壁画，其他地区还未见到"三兔共耳"这种共生图案，所以可以说三兔纹的起源地就是敦煌。

结构

三兔纹藻井一般采用三层式结构，整体框架一般为中心式构图，即以藻井的中心位置，也就是井心为图案中心，四周按规律分布其他相同的图案。图案以十字或米字结构排列，体现对称性和均衡性，整体图案主次有序中又有图案和纹样的变化，产生了和谐统一的效果。

三兔纹藻井

初唐·二〇五窟

此窟的藻井部分为隋唐时期比较流行的三兔纹藻井。井心莲花呈悬空之状，圆形花心中放置了三只旋转飞奔的兔子。三只兔子共画了三只耳朵，相互搭配，却能给人一兔双耳之感，简洁概括，造型生动，色彩华美。四周以累层叠加的花卉纹相互钩连，形成整体镂空的视觉效果，产生了一种"天窗"的视觉效果。

三兔忍冬莲纹藻井

隋·三九七窟

此藻井井心部分画一大圆莲台纹,中心莲蓬中空,画三兔纹。四周空底画忍冬茎蔓,它们相互钩连缠枝,分枝生长忍冬莲花纹。由内到外,都是隋代非常典型的纹样边饰,联珠纹和忍冬纹。造型相对简单,色彩亮丽鲜艳,此藻井整体给人一种有活力的自然之感。

联珠纹　莲花纹　　　　三兔纹　　　忍冬纹

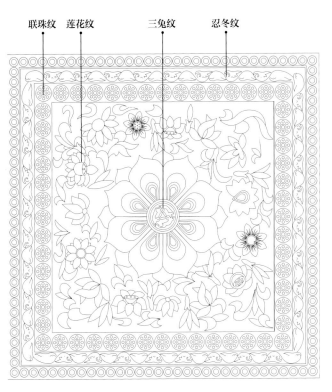

除了"三兔喻三生"，在佛教本生故事中，兔子的形象也经常出现，例如佛祖的本生之一就是兔子。"三兔共耳"流行于隋唐，唐代之后就几乎见不到了。

双龙纹

双龙纹在汉代已经成型，到隋代，在藻井井心绘制双腾龙成为创举。早期龙纹基本比较简单，有长条形的身体、四爪和鹰隼般的嘴，整体纤细而富有流动感。在还未限制为皇家专用之前，龙纹代表吉祥如意的寓意，在敦煌部分家族窟内比较常见。

结构

双龙纹的结构重点在于双龙的位置，通常呈"二龙戏珠"状。双龙一上一下，谓之升龙、降龙；双龙一左一右，谓之雌龙、雄龙。

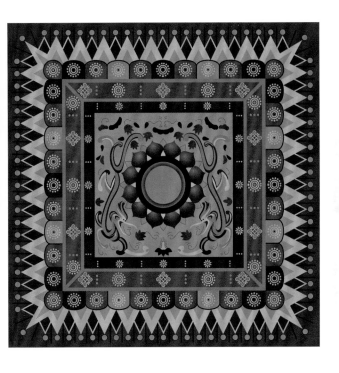

双龙莲花纹藻井

隋·三九二窟

此藻井图案中井心莲花两侧画作二龙戏珠状，二龙周围散布火焰等碎散纹饰，然后逐层往外，依旧罗列联珠纹、贝纹、垂角纹和垂幔。

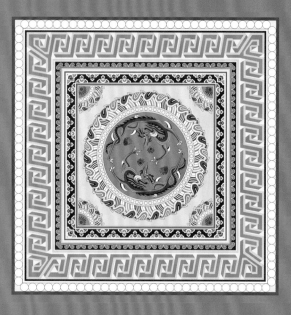

双龙团莲纹藻井

五代·五五窟

此藻井中，双龙盘旋于盛开的莲花中，内层向外层依次为半花对接纹、回纹、联珠纹等，纹饰密度高而规整。井心中的大莲花，其花瓣为翻转式花瓣，整体呈现一种圆盘感，寓意为宇宙之中。相比前代，双龙纹的造型更加细腻，包括鳞、鳍、爪、须等细节，体现出画师的高超水平。

五代二龙戏珠纹

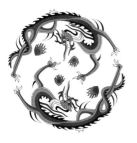

五代时，龙纹基本是皇家专用纹饰，普通人是不能随意使用的。此时的龙纹象征皇权，形象威猛，具有震慑感。双龙所戏也不再局限为一个宝珠，可能由代表星辰的多颗宝珠组成。

团龙纹

纹样简介

团龙纹起源于唐代，表现形式多样，有"坐龙团""升龙团""降龙团"等。团龙是权势、高贵、尊荣的象征，又有攘除灾难、带来吉祥的寓意。而敦煌石窟中的团龙纹藻井主要出现在五代时期，由于当时的纷争与战乱，强藩各自为政，佛教石窟中的团龙藻井反映了各自的思想。

结构

藻井中龙纹图案或一龙或二龙或五龙，根据位置的不同，龙的形态或蟠卷成圆形，或作蜿蜒云游状。

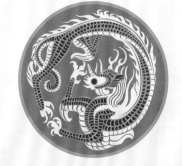

团龙鹦鹉藻井

五代·六一窟

此藻井中央为团龙纹，兽头、长吻、下唇有须、背有鳍，盘卷于卷叶莲瓣之中，首尾相接、口中衔珠。周围环绕一圈团花，四队鹦鹉对舞排列成四面对称形。接着以联珠纹、回纹、团花纹依次进行环绕，图案整体密度高。此藻井整体呈暖色调，给人以华丽繁复、鲜艳精致之感。

五龙云纹藻井

西夏·二三四窟

西夏是莫高窟绘制龙凤藻井最多的一个朝代，一方面说明西夏党项族吸收了中原汉族的文化艺术，另一方面说明西夏皇室贵族想显示他们与中原汉族天子王妃同样高贵。方井中央石绿底色上绘制一条浮塑描金的戏珠蟠龙。蟠龙身躯细长，长尾和前爪相接，组成圆环形，龙头在圆环中心，欲衔一颗火焰宝珠。蟠龙周围用桔黄的团云纹和五色宝珠花纹组成一朵大莲花。方井四角还浮塑着四条描金蟠龙。

四条蟠龙环绕大莲花腾云吐雾、气势凶猛。四条蟠龙周围云纹飞旋。整个藻井充满了动感，是西夏五龙莲花风格的藻井图案之一。此藻井还有一个特点，方井四周只有一层联珠纹边饰，以外是遍布藻井四披的棋格团花，没有多层次的边饰。此藻井不同于唐宋时期的华盖式藻井，是别具风格的藻井。

团凤纹

西夏时期凿刻的洞窟里绘制了很多龙凤图案。之所以出现以凤为中心的藻井图案，一方面是受到中原汉族文化的影响，另一方面与党项族占领敦煌长达近两个世纪，彰显他们与中原王朝具有相同统治地位的观念有关。继龙纹之后，团凤纹也已超出象征皇权的范围，成为更广泛的象征吉祥的纹样。

团凤纹通常由多只凤凰组成，这些凤凰围绕着一个中心点或一个中心图案排列。每只凤凰的姿态和形象都非常精细，常常呈展翅欲飞的造型。单只凤凰的团凤纹较少，基本都口衔羽毛或灵芝，凤凰与凤凰、凤凰与尾羽之间通过曲线和花纹相连，形成一个整体的图案。

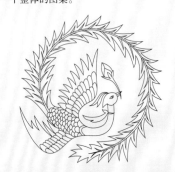

团凤回纹藻井

西夏·三六七窟

此藻井中的团凤以浮塑的形式塑造，凤展翅盘旋飞翔，长长的尾羽环绕成团形，四角浮塑云彩，这是一顶无莲花纹的藻井，新颖而又独特，方井底色为天青色，后变为灰色。此窟窟顶团凤图案的独到之处是在绘制完成之后才进行浮塑贴金，这样可使凤的躯体凸起，展现出浮雕的立体感。

双凤纹

元代，凤纹十分流行，主要是因为少数民族文化中的凤凰形象与皇权直接挂钩，用来彰显帝王的威严和权势。随着时间的推移，传统双凤纹逐渐成为一种具有吉祥寓意的纹样，元代青花、织锦等文物上常能看到双凤纹。敦煌地区被元统治后，这样的装饰文化也被带到了敦煌，并融入壁画之中。

传统双凤纹中的两只凤凰通常是对称排列的，上下呼应，呈现出一种和谐的美感。元代的藻井和平棋中，双凤纹通常集中于中间井心部分，双凤两两组合，形成类似阴阳的互补布局，暗合元代推崇的道教文化。

双凤纹平棋

元·榆林窟 一〇窟

此双凤纹平棋位于榆林一〇窟窟门入口顶部，双凤是对井心部分的团状纠合双凤而言。实际上在由无数铜钱纹组成的背景部分，每个铜钱之中又有四只凤凰，可谓百凤齐鸣。这无不体现出画师高超的技术和对整个画面极致细节的追求。整个平棋在色调上以土黄为底色，突出井心部分的造型和色彩，主次有序，主题明确，是元代敦煌壁画中的精品。

雁衔纹

雁纹在中原地区由来已久，大雁在中原文化中表示在迁徙和变化中追寻幸福和安定，到了唐代，雁纹频繁出现。雁衔纹就是大雁口中衔着一些具有特定含义的物体，最常见的如雁衔芦苇，雁衔珠串。敦煌壁画中出现的雁衔纹，因年代、"供养方"等不同而有不同的寓意。

结构

雁衔纹通常取大雁飞行的姿态，有单只大雁口叼祥物的，也有若干大雁呈纵对或横队排列以表现出大雁迁徙的场景的。藻井和平棋中少部分雁衔纹取大雁站立姿态，位于井心，周围以联珠纹包裹，是典型的吐蕃文化纹样。

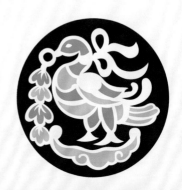

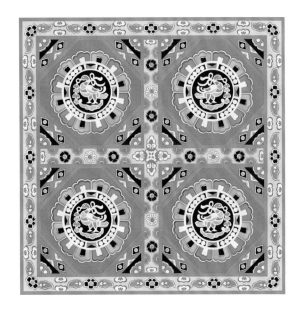

雁衔珠串团花纹平棋

中唐·三六一窟

此雁衔珠串团花纹平棋绘于三六一窟窟门入口顶部，四披画有千佛。龛顶的平棋方格内绘有团花。团花为平瓣，内为环形联珠纹，环内画雁衔串珠纹，珠串呈璎珞状。从形式到题材，皆能判断出此平棋为吐蕃统治敦煌地区时期凿建绘制。此平棋的纹样规整雅致，寓意为吉祥。

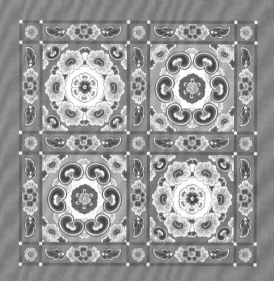

团茶花纹平棋

中唐·一五九窟

此团茶花纹平棋为一种花形、两种布局。或茶花纹在元宝形叶纹之上，或元宝形叶纹在茶花纹之上；两种颜色搭配，或白花蓝叶，或蓝花白叶，衬以赭褐色底，浓淡相宜，清爽美观。中唐时期，中原地区正经历"会昌灭佛"事件，但此时的敦煌因处于吐蕃控制下，石窟凿建并未受到影响，反而涌现出许多大型、精美的石窟，一五九窟就是其中之一。因吐蕃推崇佛教，崇拜文殊菩萨，故而窟内绘制了大量与文殊菩萨有关的壁画，如《维摩诘经变图》等，同时，以茶花为代表的文殊菩萨供奉花被大量运用到了壁画之中。

团茶花纹

团茶花纹

无论是白花蓝叶，还是蓝花白叶，都属于茶花的一种团花纹变形。以六朵单元花纹环形拼接，形成一种整体的团状花纹，以点攒聚，由小集大。

龙衔玉佩纹

龙纹由来已久，常用于表示皇家的权威和神圣。为了增加纹饰的象征性，龙口中往往会衔一物，这一类纹饰叫作"龙衔纹"或"龙口纹"。所衔之物有宝珠、锦绳等，或者衔尾，寓意各不相同。例如龙衔玉佩纹，代表权柄的力量和权威。莫高窟二八五窟中的东壁说法坐佛头顶，用的正是龙衔玉佩纹华盖图案。

在敦煌壁画华盖图案中，仅见双龙攀于伞盖两侧，左右对称，俯身向下。龙口中衔着玉佩，玉佩的形制通常可反映华盖之下人物的身份。玉佩流苏下垂，花纹与伞盖保持一致，形成统一性。双龙与伞盖相辅相成，形成整体的氅楣视觉感，除了美观之外，也显实用。

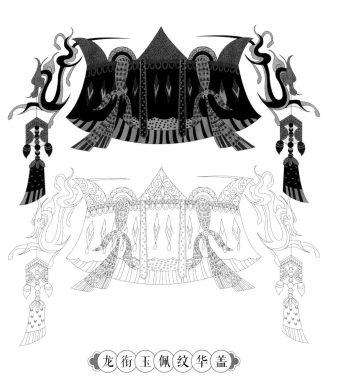

龙衔玉佩纹华盖

西魏·二八五窟

此龙衔玉佩纹华盖整体符合北朝时期的华盖造型特点，没有垂幔，仅伞盖上垂吊着缎带。伞盖和缎带主要以简单的几何纹进行装饰，如卷草忍冬纹和菱形法剑纹等；伞盖两侧各有一俯龙，龙形纤瘦流畅，造型简练粗犷。龙口向下，口中衔着璋形珠串玉佩，镶金串珠，下有流苏，华美非常，所有这些无不体现出华盖下佛陀地位的尊贵。

莲花璎珞纹

莲花纹是比较早出现的植物纹饰之一，也是敦煌图案中由佛教诞生国传入的植物纹饰之一。而璎珞本是一种源于天竺的装饰品，通常由多种小花穿串而成，作为一整套珠串形的饰品佩戴于胸前，又称"花鬘"。莲花纹和璎珞纹在佛教文化中都有圣物的含义，在敦煌壁画中，佛陀、菩萨胸前，以及头顶华盖处，常用莲花璎珞纹进行装饰。

将珍珠、宝石、金花等纹样串联成花团锦簇、华丽非凡的璎珞装饰，搭配莲花纹绘于华盖图案中各个部位：盖顶、盖身以及盖内。其花或恣意盛开，或将开未开，形态脱离了现实意义上的莲花，造型简练概括，结构也简洁。莲花纹角度有侧面的、向上的、向下的，搭配其他纹样，更显出雍容华美的装饰美感。

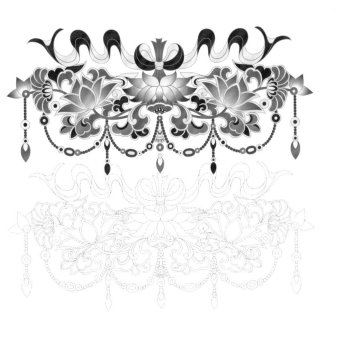

缠枝莲花璎珞纹华盖

西夏·榆林窟 二窟

此华盖以向下盛开的大莲花为中心，以缠枝莲纹为主体，两侧严格对称。
单侧各附两朵莲花，一朵造型饱满，一朵半盛开，花枝缱绻舒张、相互呼应。
空隙也做了填满处理，呈现出平衡与对称的美感。下方边缘垂坠装饰由珠
宝组成，即使是静态图案，亦给人摇曳生姿之感。

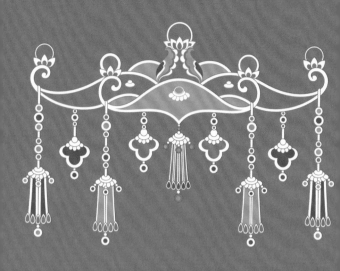

莲生宝珠璎珞坠纹华盖

初唐·三二二窟

此华盖的伞盖如云头，各部位相互组合，形成四折伞的形态。伞盖中心有莲生宝珠纹，而每个伞骨的尖端也有略小一些的莲生宝珠纹。代表珠玉满堂、富贵吉祥。下方没有垂幔，而是一串串的珠串悬挂着，珠串长短不一，组合形成璎珞纹。璎珞纹由大小不一的宝珠串成，下方是金石钿扣，其下有流苏，流苏之下又有宝石点缀。整体造型简练，但不失华美繁复感。色调上，主要取宝石的青、绿、红色作为主色，用以突出宝石质感。

莲蕾宝珠纹

此莲蕾宝珠纹取莲花花蕾之外形，置于伞盖中心，花蕾口长出一颗宝珠，取"莲生宝珠"之吉祥寓意。

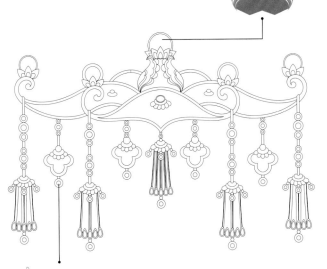

璎珞纹

天竺传入的璎珞在中原被改造，结合步摇等首饰特征，形成上以串珠相连，金扣而合，下坠垂珠的造型。这种造型偏女性化，并逐渐成为一种常见的装饰纹样。

倒悬莲花纹

纹样简介

莲花纹是敦煌纹样中十分常见且经典的纹饰，在各类壁画中都能见到，它也发展变化出许多不同的形式，其中一种特定形式就是在隋代、初唐时期华盖图案上出现的倒悬莲花纹——在伞盖下方内部中心位置，固定有一个倒悬的大莲花，花心朝下正对伞盖下的佛陀、菩萨等，寓意为"佛光普照，普度众生"。

结构

早期敦煌华盖图案形式较简单，基本只由伞盖和下垂璎珞纹组成，所以伞盖内倒悬莲花成为其主要特点。这些莲花通常由若干桃形莲瓣包裹，能见其中莲蓬，占伞盖中心约三分之一。

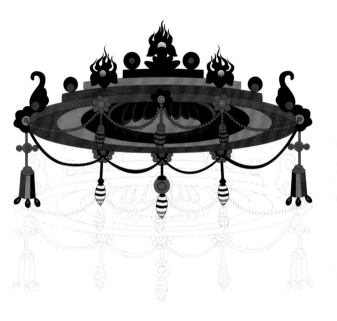

倒悬莲花璎珞纹华盖

隋·二四四窟

此华盖整体符合隋代华盖的特征。伞盖内的中心位置倒悬莲花，莲花取桃形莲瓣，倒扣于佛陀头顶，寓意为"佛光普照，普度众生"。伞盖整体呈圆盘状，边缘均匀间隔装饰着下垂的珠串，珠串由若干小珠串连而成，最下方坠天珠，且各天珠又相互连接，形成连贯的璎珞纹。伞盖顶部放置宝珠，又装饰若干东珠。整体造型简练，伞盖结构清晰，充分衬托出下方佛陀形象的圣洁、尊贵。

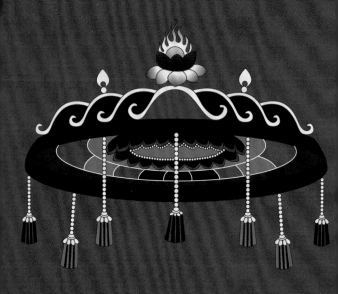

倒悬莲花纹百褶华盖

初唐·三二二窟

此华盖由两个部分组成,伞盖部分采用多折的天王伞结构,下方为圆盘形盖,伞盖顶部一颗硕大的宝珠分外显眼;伞盖边缘缀有若干珠串,珠串末端有青、红双色流苏。伞盖内部有倒悬莲台,释迦说法佛坐于莲台之下。此华盖造型端庄大气,虽不累于装饰,但也显得非常精致。

枪头纹

原用于模拟旌旗、锦幡顶部的枪头结构，
后常用于带仪仗性质的装饰物。

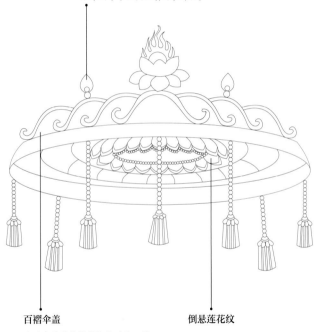

百褶伞盖

此处伞盖的结构模拟当时的一种
百褶伞的雨伞伞骨结构。这些卷
曲的伞骨线条带有波斯风格。

倒悬莲花纹

菱格垂幔纹

纹样简介

唐代以后，敦煌壁画中的华盖图案在结构上变得更加多样化，伞盖之下开始添加垂幔。这些垂幔主要表现织物的样貌和花纹，菱格纹在垂幔中出现的次数尤其多，主要是因为菱格纹织物数量多。菱格纹属于比较简单的纹饰，通常会在菱格中添加各类小花纹，或丰富菱格线条。

结构

菱格纹作为一种基础几何纹，单独存在的情况非常少见，大多数还是和其他纹样结合。例如，在菱格之中填充团花纹或环珠纹等基础纹样，组合出一种复合的纹样，随着菱格纹的连续无限延伸至任意大小，可以起到很好的装饰作用。

菱格垂幔纹华盖

初唐·二二〇窟

此华盖开始展现出明显的结构区分，可分为三个部分：其一为伞盖，采用两头尖、中间鼓的宝伞结构，绘有卷草团花纹，不再单调；其二，伞盖下方有菱格纹织物垂幔，垂幔下方均匀分布织穗流苏，具有典型的织物特征；其三，伞盖宝顶上画有一个反向朝上的伞盖，上面有环珠纹点缀每个分格，最上方画一个多彩宝珠。在样式上，此华盖已经突破了隋代以来固有的华盖结构，在丰富其造型的同时，也添加了具有象征寓意的结构和装饰，这些都体现出敦煌石窟壁画绘画思想的进步。

摩尼宝珠纹

纹样简介

敦煌石窟壁画中的华盖图案，几乎每一个伞盖上都有一种火焰宝珠纹样，这就是摩尼宝珠纹。在佛经故事中，摩尼宝珠是佛门圣物，亦是许多佛陀和菩萨的法器。它表现为一颗宝珠放置于莲台之上，宝珠通身散发火焰光芒。

结构

不同身份的佛陀、菩萨所持的摩尼宝珠是不同的，所以对应的摩尼宝珠纹也不同，通常表现为宝珠内部不同的分层和色调填充。同时，伞盖上方的宝珠数量也不同，通常为单数。以正中顶部一颗大宝珠为中心，左右数量对称分布。宝珠外的火焰色调交替变化。

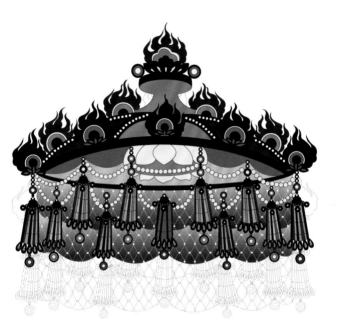

摩尼宝珠莲花纹华盖

盛唐·一〇三窟

此华盖非常精美,伞盖部分以仰视视角进行绘制,能看到伞盖内倒悬莲台,伞盖边缘垂吊由珠串连接形成的璎珞纹样,每条珠串的末端悬挂幢幡,象征佛法精妙。伞盖上有十颗火焰宝珠,象征佛经中的"种种十利";伞盖下有精美菱格纹垂幔,菱格纹交接处用白色小珠点缀,宛若星辰。垂幔的背景采用了退晕的技法处理,除了纹样造型精美外,色调也细腻均匀,此华盖是所有华盖图案中的精品。

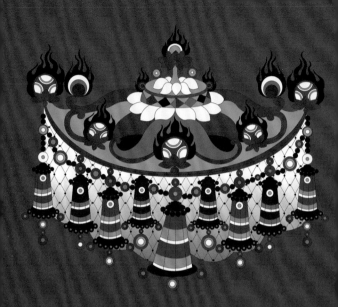

摩尼宝珠莲台纹华盖

盛唐·一〇三窟

此华盖与上一个华盖同出一窟，从华盖的形式结构和绘制方式来看，它们出自同一位画师之手。但为了区分出华盖之下的人物身份，画师在华盖的局部纹饰上采用了具有象征意义的表达。此华盖与众不同的地方在于，伞盖顶部中心位置绘制八片莲瓣，其中生出座台，层叠而立，为八宝莲台，此为菩萨莲台；莲台上放置摩尼宝珠，精美非常。

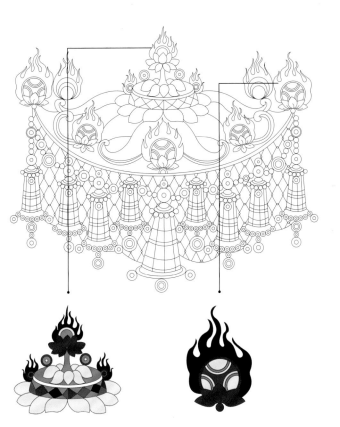

八宝莲台纹

八宝莲台为菩萨所坐立的台座，也称为八宝金莲。在壁画中，通常用八瓣莲花表示，中心呈台状。

摩尼宝珠纹

地藏菩萨的法器之一也是摩尼宝珠，名为月光摩尼宝珠，三色或三个圆弧象征地藏菩萨普度的三界。

幢幡榜题纹

佛教传入中原后，根据中原本土的仪仗需求，发展变化出很多佛教文化所特有的法器宝物，其中就有幢幡。它是由旌旗一类的仪仗变形而来，成为一种垂挂的长条形布帛。在布帛上题写的咒语、佛经偈语等内容，即为"榜题"。敦煌晚期壁画中的华盖图案上开始出现"幢幡榜题纹"，用以体现隆重的仪式感。

幢幡榜题纹主要表现为垂挂的长条流苏形布帛和旌旗，在华盖图案中有筒形、璋形、方形之分，悬挂于华盖的伞盖边缘。原壁画中的幢幡上通常也会题写一些咒语，或针对华盖下方人物的偈语内容等，抑或直接绘制其他小花纹。

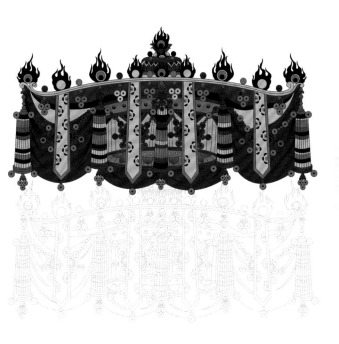

宝珠璎珞云头纹华盖

宋·七六窟

此华盖画于敦煌中晚期，在这一时期中属于难得的精品图案。比较特别的是伞盖下方中央画筒状倒悬莲台，立体感和写实性都很强；伞盖边缘悬挂璋形幢幡，上面有半团花纹点缀。后方包裹垂幔，垂幔十分写实，画出了其自然下垂产生的褶皱。整体布满璎珞纹，造型精美华丽，写实性极强。

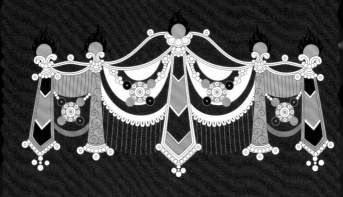

幢幡榜题璎珞纹华盖

隋·二〇六窟

此华盖的伞盖为平视视角,采用的是一种平面化的处理方式,立体感较弱。未画出伞盖下方的结构,而是让宝珠幢幡纵向分布,在构图上起到骨架的作用,就像五根柱子一样支撑伞盖和垂幔部分。每根幢幡的顶端由小宝珠组成,往上分出云头纹台座,台座上面放置大宝珠。结构清晰,布局疏朗,中间点缀的环珠纹玉佩也恰如其分地对平面化的空间进行了很好的装饰。

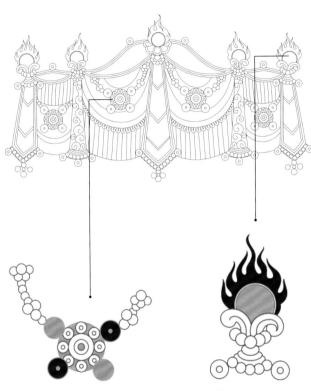

璎珞纹

小型宝珠串联牵引吊坠，吊坠部分分别用石绿和墨色画四颗宝石，中间用环珠纹玉环表现。

灵台宝珠纹

用小珠作为台座，顶部画云头纹台面，宝珠从中涌出，给人一种云起珠现的感觉。

菱格垂幔璎珞纹

为了表现华盖图案的精美，充分提升其美观度。唐代画师在绘制华盖图案时，将愈加繁复化、精细化的细节和点缀加入了华盖图案的垂幔上，通常表现出两种纹样——菱格纹垂幔和精美璎珞纹的复合效果。在视觉上，菱格纹垂幔的方直形状与璎珞纹上宝珠的圆润形状组合起来，给人一种琳琅满目的观感。

结构

垂幔通常采用细腻的退晕技法绘制，上面勾勒菱格线条，线条衔接处点缀小珠，显得无比璀璨。垂幔上串联无数宝珠，垂吊流苏形成璎珞纹，并且璎珞垂饰的数量通常非常多，使整个垂幔美轮美奂，极大地提升了华盖图案的美观度。

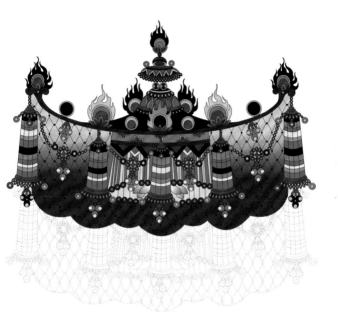

菱格垂幔璎珞纹华盖

中唐·一五八窟

莫高窟一五八窟为中唐时期凿建的涅槃窟，此华盖图案画于《金光明经变图》中释迦佛头顶，华盖使用十分精美繁复的装饰彰显佛陀的身份和地位。伞盖上方中心画双层琉璃台座，珠衔璧嵌，顶部放置摩尼宝珠。伞盖下的中心经筒状幡布除了用璎珞纹装饰外，还缀以茶花纹、莲花纹等，造型丰富。垂幔下方部分的退晕处理则将这个图案的各单元纹化零为整，和谐地统一起来。

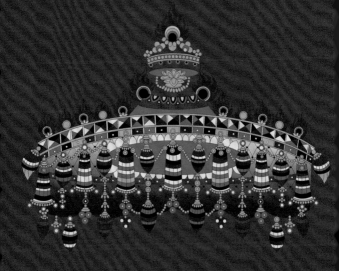

菱格垂幔宝珠璎珞纹华盖

晚唐·一九六窟

就华盖的形式复杂度和单元纹饰的精美度而言，此华盖可以称得上此类图案中的最高水准。伞盖上绘制十三颗摩尼宝珠，说明此华盖是如来佛祖之华盖，画师用无与伦比的装饰纹样去丰富这顶华盖。伞盖顶部台座画双层八宝莲台，用珠串装饰；伞盖部分用七彩琉璃方璧镶嵌；伞盖下有倒悬大莲花，四周画有无数珠串组成的璎珞纹，每串珠串下方悬吊流苏锦穗；后方是用退晕手法处理的菱格纹垂幔，可谓琳琅满目、尽善尽美。

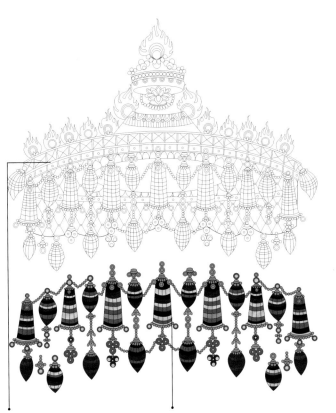

琉璃方璧纹

先分小格，在每个格子里用三角形色块填充，色块的颜色各不相同，以此形成二方连续或四方连续的样式。

璎珞纹

鎏金珠串相互串联，下方由流苏和锦穗构成，再下又缀有各类宝珠、玉环，数量极多，华美程度无可比拟。

161

卷草团花纹一

纹样简介

唐代，敦煌华盖图案的形式有了很多新的尝试，为了使一些菩萨、国王、贤人等头顶的华盖图案与佛陀的华盖图案有明显区别，取消了伞盖的结构，取而代之的是以花草金锦等华丽单元纹组合而成的盖状图案。较为典型的就是以卷草团花纹替代伞盖结构，这是一种画师在追求图案精美度和复杂度上的创新，也让敦煌华盖图案产生了一种全新的形式。

结构

在华盖图案中，将卷草团花纹作为伞盖来表现时，通常采用平面化的处理方式。整个单元纹样呈塔状，一个大团花纹居于塔顶，四周用卷草纹进行穿插点缀，再用缠枝、绕枝等方式进行串联。同时整体单元纹样采用左右对称的表现形式，呈现出一种整合的、多样的图案特征。

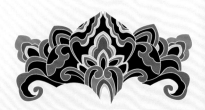

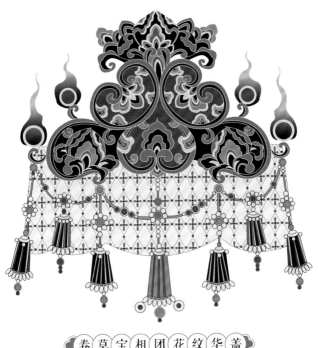

卷草宝相团花纹华盖

初唐·二二〇窟

此华盖采用了此类图案的另一种表现形式。伞盖部分用塔状的宝相团花纹组合而成。桃形花瓣合蕾成苞，绽放的花叶呈卷草状。四周点缀描金摩尼宝珠纹，通体璀璨。下方的菱格纹垂幔上，方格用十字纹填充，增加了层次感，并用环珠、流苏串联形成璎珞纹，使平面化的图案不再单调和普通。

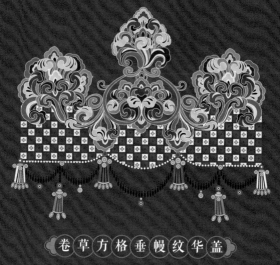

卷草方格垂幔纹华盖

初唐·二二〇窟

此华盖图案与前一幅图案都来源于莫高窟二二〇窟东壁《维摩诘经变图》，图中维摩诘与文殊师利菩萨展开辩法，帐下画有前来听法的各国王子。每位王子的头顶都有不同的华盖图案，这些华盖图案的伞盖部分全部改为了花卉草木纹的形式，具有很高的艺术价值，场面恢宏，色彩瑰丽。此华盖采用了平面化的处理方式，伞盖部分由主要的四团卷草团花纹以下三上一的方式组成，每一团卷草团花纹都由许多色调不同的单元卷草组成，包裹紧密，几无空隙，显得饱满而精美。下方的垂幔部分采用常见的方格纹垂幔来表现布料，整个方格中交替填充红色、白色和小花纹，规律之中带有几何美感。下方垂吊璎珞流苏，将整个华盖图案的简繁线条平衡，视觉上让观者舒适。

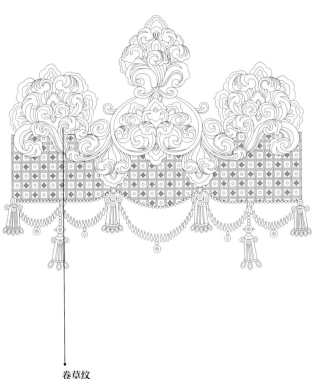

卷草纹

此卷草纹将一整个花卉草木聚合成一个
塔状，使用了不同深浅的绿、青、蓝、
红、黄、黑等将每片花叶的色调染出不
同的层次。

方格纹

纹样简介

方格纹是网格纹的一种，它的历史非常悠久，早在新石器时期，仰韶文化陶器上就有方格纹的身影，它是从席纹变形而来，随着历史发展不断丰富和变化。作为一种基础纹饰，方格纹在敦煌壁画中也大量出现，在唐代织物图案中，方格纹较常运用在地毯图案的毯心位置，既能作为装饰图案美化地毯，也能反映织物的纺织纹理。

结构

方格纹是由纵横交错的线条构成的若干小方格图案，以一个小方格为单元可进行无限制的四方连续延伸。基础方格纹比较单调，故而通常会在方格内部添加其他小花纹，或间隔填充不同的颜色，使其在具有规律的同时，也能有丰富的视觉效果。

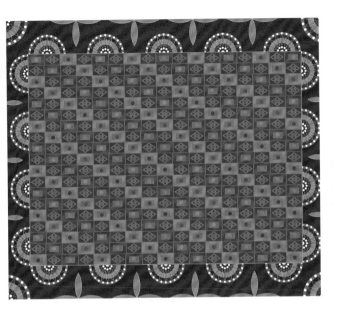

初唐·二二〇窟

此方格纹地毯织物绘制于二二〇窟大型乐舞场景的正中，采用方格纹作为毯心，二剖式半团花纹和半四叶草纹作为边饰。为了丰富方格纹的视觉效果，在方格中间隔绘制菱格纹和小方格纹，并搭配波点。色调上，选择石绿和蓝灰对方格进行间隔填色。整体色彩稳重、图案规则，作为陪衬图案，既不喧宾夺主，也有很好的装饰效果。

三角纹

三角纹同样属于基础几何纹饰，同时也是一种非常原始的装饰图案，如仰韶文化陶器上就有对三角纹彩陶纹图案。因为三角形是结构最稳定的几何图形，用在装饰图案上，能让整体显得稳定和平衡。在敦煌大型乐舞场景壁画中，三角纹常作为陪衬图案大量出现。

结构

通常三角纹以不同的小花纹或不同色彩填充内部，在一条横线或一条竖线上，三角形交替颠倒排列，形成二方连续图案。为了让三角纹更美观，可将它们的边线通过加粗、分层、缀纹、锦化等方式进行繁复化处理。敦煌的部分造像上的三角纹甚至用浮雕的方式产生了立体感。

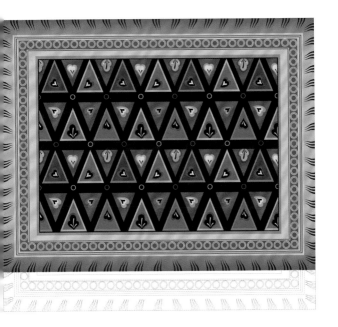

三角纹地毯织物

盛唐·一七二窟

此三角纹地毯织物采用三角纹作为单元纹样绘制于毯心部分，每个三角纹的内部分别填充桃形叶纹和三裂片叶纹，并以竹青、石绿和石青为主要色调，然后间隔交替重复，形成二方连续图案。毯心外围采用联珠纹作为第一层边饰，最外层边饰则采用放射状波线纹。

锁子甲纹

锁子甲纹来源于唐代流行的锁子甲，又称"环锁铠"，是一种从西域传入中原的盔甲样式，在唐代十分盛行。它由铁丝或铁环套扣缀合成衣，每一环与另四个环套扣，形如网锁。在图案上，锁子甲纹是一种具有编织质感的线性图案。尤其在敦煌各类天王、力士像上十分常见。

在结构上，锁子甲纹的图案表现就是以三组线以 120° 倾斜交叉，并相互编织，线条间隔遮挡和重叠，以形成一种重复、规律的图案。

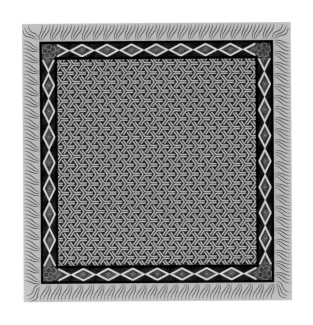

锁子甲纹桌围织物

盛唐·三二〇窟

此锁子甲纹桌围织物以锁子甲纹为桌围围心部分，锁子甲纹的出现总是带来一丝金戈之意。内层边饰以菱格纹内填小花纹形成的二方连续图案来表现。外层边饰使用放射状的波线纹来表现，既可以提高美观度，也可以产生一种桌围流苏的质感。

宝相团花纹

唐代的敦煌大型乐舞场景壁画中，只有在佛陀或菩萨所处的地毯或其身前的桌围才能使用以宝相花纹为主要纹饰的织物图案，它是一种身份地位的象征。同时，宝相花纹呈现出的大团花造型能将图案的整体视觉效果变得更加和谐。

宝相花纹通常以一种实际花朵，如茶花、牡丹花、莲花等为基础团花造型，在其上添加叶子、元宝、璎珞等不同纹饰进行丰富，有的还会和其他花卉纹结合。宝相花纹基本只出现在唐代的织物图案中。

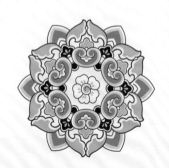

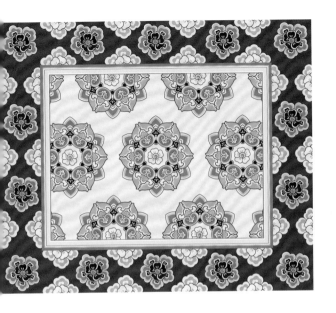

海石榴宝相团花纹地毯织物

晚唐·九窟

此织物毯心部分的宝相花纹是以茶花为芯，外包元宝形花瓣的莲形团花为造型基础的，桃形莲瓣由左右两片合叶组成，六片莲瓣之间的缝隙还有花叶衬托。整个毯心形成一剖二整式的布局。边饰部分由一剖二整式的海石榴花纹填充，整个织物显得花团锦簇、精美富丽。

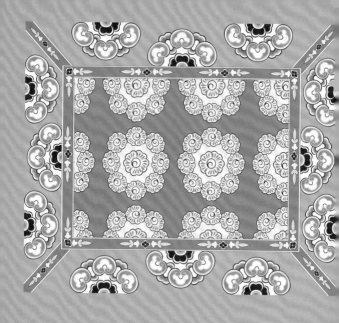

宝相茶花纹地毯织物

初唐·三二二窟

此地毯织物的毯心部分由一剖二整式的宝相花纹填充，这些宝相花纹是由八朵小茶花纹串联形成的大团花纹，花心部分同样用一朵茶花纹表示。外层边饰用半团花纹的元宝叶宝相花纹填充。毯心和边饰之间用小花纹和剑叶纹填充。色调上，以土黄和石绿为主。织物整体清新淡雅，朴素而又美观。

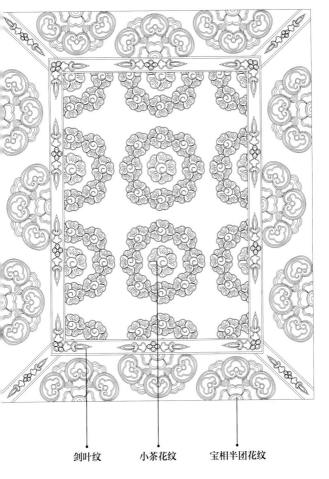

剑叶纹　　　小茶花纹　　　宝相半团花纹

联珠花朵纹

联珠纹作为一种既简单又能有效分割不同区域的纹饰，在敦煌各类壁画中大量存在。隋代以后，敦煌壁画中的联珠纹主要以小珠为主，内部几乎不再填充其他花纹，且只应用在边饰中。在织物图案中，毯心装饰花朵纹，边饰填充联珠纹，对画面的不同区域进行分割，达到化零为整的效果。

在地毯织物图案中，联珠纹的作用主要是分割毯心和边饰，抑或是填充边饰。联珠以小珠为主，排列紧密，部分联珠采用双层套环的形式，可增加美观度。再以二方连续的形式串联，在视觉上可形成波点式的节奏美感。

宝相小花联珠纹地毯织物

五代·二〇六窟

此织物毯心部分用小花朵纹散点式填充，花朵取梅花形状，大部分用石绿填色，少部分涂以妃色。最外层边饰部分则选择更大更整体的宝相团花纹填充，团花取六瓣茶花外形，色调清新。中间用联珠纹画细边饰进行分割。

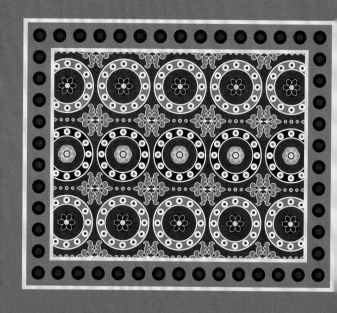

环珠团花联珠纹地毯织物

中唐·二〇一窟

中唐时期的莫高窟二〇一窟建于处于吐蕃控制的敦煌，故而此窟内的壁画图案充满了吐蕃佛教的风格。此地毯织物的毯心部分就是用的环珠纹圆形花纹，中间填充六瓣真言花的小花朵纹，纵向排列形成二方连续，每一列之间用忍冬卷草纹填充空隙。外围的边饰用间隔的套环联珠纹均匀填充。整体的配色用了朱砂和青金，极具吐蕃风格。

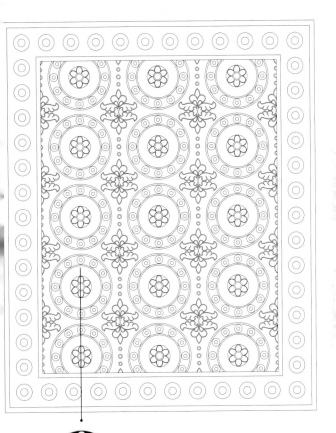

环珠纹

毯心的主体单元纹为圆形纹，中心部分为一朵六瓣小花，外环内部均匀排布小珠，串联成环。

散点花朵纹

纹样简介

散点式花朵纹起源于汉代，即用相同的小花朵纹进行均匀平铺。在敦煌壁画中，画师们采用分工合作的方式进行绘制，通常一幅壁画中的散点式花朵纹全部由一个画师完成，以保证小花朵的大小一致，位置、对齐方式等丝毫不差。

结构

散点式花朵纹也就是在视觉上均匀重复相同的花纹，使整体图案具有统一感、平衡感、节奏感，突出视觉延伸和连贯性、装饰效果等优势。通过合理设计和运用散点式花朵纹，可以给人带来更好的视觉体验。

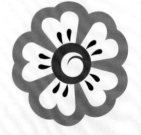

散点茶花纹地毯织物

盛唐·三八窟

此地毯织物用小茶花纹散点式填充毯心部分，小茶花的造型一致并交替分布，只在花心部分有区别。边饰部分用一整二剖的茶花纹和四叶草纹填充。色调上，毯心部分以土黄为底色，边饰部分以土红为底色，整体图案给人一种温暖的感觉，花纹小而密，给人一种花团锦簇之感。

散点茶花波线纹织物

中唐·——二窟

此地毯织物的毯心部分用较大的茶花纹散点式填充，茶花纹花瓣部分分别用土黄和石绿交替填色，内层边饰部分画联珠纹，外层边饰则画波线纹，表现地毯的流苏质感。

茶花纹

茶花纹分为两层花瓣，下层用土黄色衬底，突出花瓣形状，上层则是重叠的茶花花瓣。

卷草团花纹二

从敦煌晚期的壁画中可以看出当时采用的是一种比较程式化的作业方式，例如晚期的卷草团花纹，与当时的漆器、瓷器图案很接近。这种卷草团花纹通常采用较朴素的色调，并且只选择一小段卷草单元纹进行重复，团花部分大多采用镂空的形式。花纹的形式虽然有所创新，但因工具、材料的限制，反而呈现出一种繁而不精的效果。

地毯织物中的卷草团花纹主要以团花纹为毯心，以卷草纹为边饰图案。花纹采用较简单和带有几何规则感的形式进行重复，相对来说比较单调。

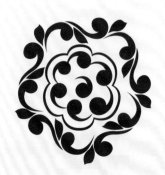

卷草团花纹地毯织物

五代·四〇九窟

此西夏时期的地毯织物整体体现出晚期敦煌壁画的程式化作业特征。在色调上，只用素色进行绘制；在图案的造型上，都是用带几何规则感的单元纹进行组合拼凑。毯心部分以土黄为底、红赭为主色画团花纹，以蝌蚪状的点连接成五瓣团花，外圈包裹卷草，采用一整二剖的方式在间隙中填充小花纹。边饰部分以红赭为底、土黄为主色画卷草纹，使整体图案在一定程度上体现出内外差异感。

纹样简介

茶花纹在晚唐时期成为流行纹饰，在敦煌壁画中大量出现，这种情况一直延续到宋元时期。宋元时期茶花纹变得更加写实，花瓣甚至采用了退晕的技法处理，花瓣的层叠关系也更加考究，具有一定的透视感。茶花纹搭配联珠纹作为边饰，可以形成有简有繁的视觉效果。

结构

联珠茶花纹即联珠纹和茶花纹的组合，以茶花纹为毯心图案，以联珠纹为边饰图案。两者在布局上没有联系，但联珠纹的简单和几何性，可以把较为复杂的花朵纹的重心分割，起到很好的节奏控制作用。

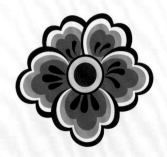

联珠茶花纹地毯织物

五代·榆林窟 一六窟

此地毯织物的毯心部分由茶花纹表现，茶花纹采用分列方式绘制，分别用石绿和白色交替涂色，相同颜色的茶花形成二方连续的布局填充。毯心和边饰之间用联珠纹窄边框分割。边饰部分用半团茶花纹表现。因为茶花纹绘制得相对写实，较简单的联珠纹将图案的布局分割后，避免了整体的累赘感，也起到了平衡毯心和边饰的作用。

茶花云气纹

在敦煌壁画织物图案中，茶花云气纹通常在桌围或桌帘图案中出现，因为这样的图案组合方式在当时社会中很普遍。由于绘制得极为细致，我们甚至能了解到这些花纹在织物上是以刺绣的方式添加的。这充分体现了当时社会的手工业技术和艺术创作的高超水平。

结构

在织物图案中，茶花纹作为主花纹，通常以主茎连接，茎上分布叶片，茎顶绘制茶花的形式，并且左右对称分布。花被叶包裹，给人一种花繁叶茂之感。云气纹作为辅助纹饰，分布在花枝两侧，象征吉祥长寿、福禄如云。

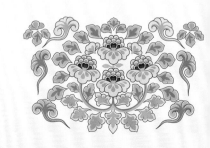

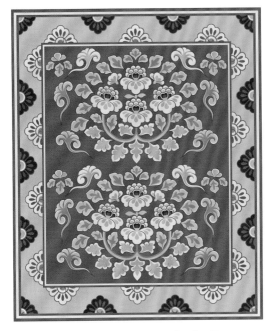

茶花云气纹桌围织物

盛唐·一九六窟

此桌围织物的结构与地毯织物一致，分为围心和边饰两个部分，围心部分画上下相同的两组茶花枝纹，花枝由主茎串联，顶上生长四朵侧视视角的茶花，茎上生长绿叶，花朵外围也包裹了绿叶，最外层的绿叶变化成云气纹，配色与叶纹一致，升腾飘浮在两侧。边饰部分用半团花纹表现。整个图案左右对称，布局均衡，疏密有致。

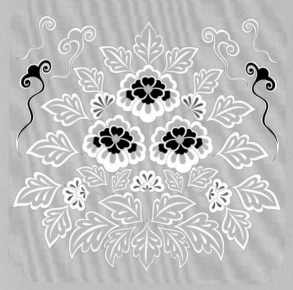

茶花云气纹桌帘织物

晚唐·八五窟

此桌帘织物只取了帘心部分图案，中间画三朵茶花纹，中心花瓣为褐色，外层花瓣以石青填色。花朵周围包裹裂片叶纹，叶片中隐约露出花茎。整株茶花左右对称。其左右侧上方，分别镜像绘制三条云气纹，云气纹的末端形成波浪形线条，具有流动感，云头左右回卷，造型流畅舒缓。图案以石青为主色调、深褐为辅色调、搭配着色。图案绘制在土黄底色之上，整体色调鲜艳富丽、奢华大气。

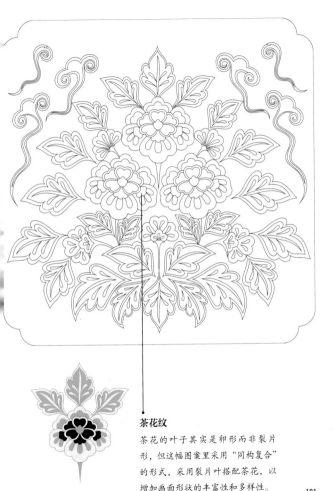

茶花纹

茶花的叶子其实是卵形而非裂片形，但这幅图案里采用"同构复合"的形式，采用裂片叶搭配茶花，以增加画面形状的丰富性和多样性。

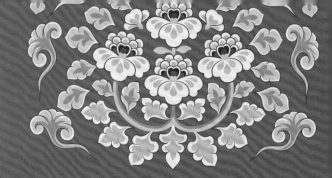

「丝路明珠」

敦煌纹样
东方美学口袋书

DUNHUANG PATTERN